艺林珠玉

古画微
中国画史馨香录

黄宾虹　著

浙江人民美术出版社

图书在版编目（CIP）数据

古画微 中国画史馨香录 / 黄宾虹著. -- 杭州：
浙江人民美术出版社, 2024.4
（艺林珠玉）
ISBN 978-7-5751-0178-3

Ⅰ.①古… Ⅱ.①黄… Ⅲ.①中国画－绘画评论－中
国－古代 Ⅳ.①J212.052

中国国家版本馆CIP数据核字（2024）第066606号

艺林珠玉

古画微 中国画史馨香录

黄宾虹 著

责任编辑 霍西胜
责任校对 罗仕通
责任印制 陈柏荣

出版发行 浙江人民美术出版社
地　　址 杭州市环城北路177号
经　　销 全国各地新华书店
制　　版 浙江大千时代文化传媒有限公司
印　　刷 浙江新华数码印务有限公司
开　　本 880mm×1230mm　1/32
印　　张 5.625
字　　数 145千字
版　　次 2024年4月第1版
印　　次 2024年4月第1次印刷
书　　号 ISBN 978-7-5751-0178-3
定　　价 40.00元

如发现印装质量问题，影响阅读，请与出版社营销部（0571-85174821）联系调换。

出版说明

　　《古画微》《中国画史馨香录》均为黄宾虹的著作。黄宾虹（1865—1955），中国近代山水画巨匠。初名懋质，后更名质，字朴存、朴人，别号予向、虹庐、虹叟、黄山山中人等，中年更号宾虹，以号行。祖籍安徽歙县，生于浙江金华。黄氏擅画山水，为山水画一代宗师。其画风苍浑华滋，意境深邃。除绘画外，并从事绘画史论、篆刻的研究和教学。

　　《古画微》即为黄氏绘画史研究的一部言简意赅的著作。全书共二十四篇，概述了中国绘画自上古至清末的风格面貌演变，以及各时代的代表画家及其艺术特色，近似中国绘画史纲要。黄宾虹于1909年至1937年主要寓居上海，《古画微》即在此一时期完成。他在此书的《总论》中说："古今名家，以画传者，不啻千万，然其天资学力，足以转移末俗，振饬浮靡者，代不数人。略举大概，余可类求。兹为广辑旧闻，间附己意，次其编第，著为浅说如下。"可见黄氏撰述的用意。此书标题具见黄氏对于中国绘画发展之看法，如上古三代图书实物之形、两汉图书难显之形、两晋六朝创始山水画以神为重、唐吴道子画以气胜、唐画南北两宗由气生韵等，均扼要表述了黄宾虹的观点，非常便于初学

把握。

《中国画史馨香录》亦为黄氏研究中国绘画史之著作，该书曾于1923年至1924年连载于《国学周刊》。该书以人物为主线，系统梳理了中国历代绘画史上自宋元君画者至赵孟頫在内的著名画家，考其创作实绩，撷其画论精华，是黄宾虹在传统画学向现代美术史学转型的学术语境下的自觉尝试，"尽管因故未能完稿，但其通过以画家传记缀连美术史的叙述体例以及实证汇编、论融于史的写作手法，诠释了对中国美术的总体认识"（李中诚《从〈中国画史馨香录〉管窥黄宾虹的学理建构》）。

《古画微》最早由商务印书馆于1925年出版，收入"国学小丛书"。此次整理即以该版本为底本。《中国画史馨香录》则以《国学周刊》连载本为底本，加以整理。

需要说明的是，上述两种著述均存在原书标点与现行标点有所不同的现象，此次整理根据现行标点重新做了处理，对于原书中的明显错字径自更正；引文因系作者根据需要节引，整理过程中除对显著错误径改外，并未根据所引资料出处对原书引文进行修订，还请读者在使用过程中注意。

浙江人民美术出版社

2024年4月

目　录

古画微

总　论

　　自来中国言文艺者，皆谓书画同源。书者，如也。作书之初，依类象形，谓之文。夏商之世，其著于金文者，如钟鼎尊彝之属，略可想见。周代文盛，宣王时史籀作大篆，文字孳生，书与画始分。周秦汉魏画法，石刻图经，犹是象形而已。两晋六朝，顾恺之特重传神。陆探微、张僧繇、展子虔，其技益进。至于唐代，有吴道子，尤以气胜。王维画学吴道子，创为南宗。南宗之画，与北宗之画，二者又分。然南宗之画，常欲溯源书法，合而为一。宋开院体，画专尚理。而元人又尚意，显有不同。明初沿习宋元，文徵明、沈石田、唐六如、仇十洲，稍变旧法。清代士夫，祖述董玄宰，专宗王烟客、石谷、廉州、麓台及吴渔山、恽寿平，以为冠绝古今，遂置前人真迹于不讲。而清代之画，卒不及于前。然学者犹沾沾于笔墨之间，以明画家之优劣，区别而次第其品格。立神、妙、能三者之外，而增之以逸品。谓画旨纯与书法相通。而其蔽也，不能博综古今图画之源流，与历来评论之得失。虽目睹庋藏卷轴，盈千累万，不过皮相其缣墨。而于古人之精神微妙，迄无所得。故唯深明于六法（南齐谢赫言六法，曰气韵生动，曰骨法用笔，曰应物写形，曰随类傅采，曰经营位置，曰传摹移写），

上焉者合于神理，纯侔化工；下焉者得其形似，亦非庸史。至有狂怪而入于歧途、虚造而近于向壁者，皆可弗论。董玄宰谓读万卷书，行万里路，方可作画，诚哉！闻见之不可不广，而雅俗之不可不分也。古今名家，以画传者，不啻千万，然其天资学力，足以转移末俗、振饬浮靡者，代不数人。略举大概，余可类求。兹为广辑旧闻，间附己意，次其编第，著为浅说如下。

上古三代图画实物之形

　　上古未有文字之先，人事简易，大事作大结，小事作小结，仅为符号而已。伏羲氏出，画卦之文，云即天地风雷等字。考古者至引巴比伦文字为证，莫不相合。其象形犹未显也。又作十言，即一至十等字之古文，已立横线、纵线、弧三角之形式，是为图画之胚胎矣。

　　黄帝之世，仓颉造六书，首曰象形。言制字者先依类而象其形。时有史皇，以作画著，当为画事之始。画与字其由分也。且上古云鸟、蝌蚪、虫鱼、倒薤之书多类于画，其形犹存。有虞氏言欲观古人之象，曰日、月、星辰、山、龙、华虫、宗彝、藻火、粉米、黼、黻、𫄨绣十二章，用五采，彰施于五色，是画用之于服饰矣。夏后氏之远方图物，贡金九牧，铸鼎象形，百物为之备，使民知神奸，是画用之于铸金矣。

　　《史记》称伊尹从汤言素王及九主之事，谓凡九品，图画其形。《尚书·说命》篇言："恭默思道，梦帝赉予良弼，其代予言，乃审厥象，俾以形旁，求于天下，说筑傅岩之野，惟肖。"是虞夏殷商之际，民风虽朴，而画事所著，固综合天地、山水、人物、禽鱼、鸟兽、神怪、百物而兼有之，已开画故实（今称历史画）

与写真之先声矣。至于周代尚文，郁郁彬彬，粲然可睹。职官所掌，绘画攸分。《家语》记孔子观乎明堂，睹四门墉，有尧舜之容，桀纣之象；又有周公相成王，抱之负斧扆，南面以朝诸侯之图。《离骚》言楚有先王之庙，及公卿祠堂，图天地山川神灵，奇伟谲诡，与古圣贤怪物行事。是其时画壁之风，已盛于列国。而旗常所著，如王者画日月以象天明，诸侯画交龙，一象其升朝，一象其下复，画熊虎者，乡遂出军赋，象其守，莫敢犯之；鸟隼象其勇健，龟蛇象其扞难避害；且杂五色者，青与白相次，玄与黄相次。是名物之各异，布采之第次，皆有法度。为绘画于缣素者之滥觞矣。

然后之考古者，仅可征实于器物，标举形似，以供众庶之观鉴。廊庙典章，亦犹是华饰之用，而无关于艺事之工拙也。虽然，古之文学多列史官。其精意所存，必非寻常可拟议。而惜乎代远年湮，近世所不得而睹之。安能不为之望古遥集哉！

两汉图画难显之形

商周邈矣！商周之图画，彰于吉金，如钟彝之属，不少概见。秦汉之时，有三羊鼎、双鱼洗、龙虎鹿卢之制，形状精美，反不逮于前古。

秦破诸侯，写放其宫室，作之咸阳北坂上。汉文帝三年，于未央承明殿，画屈轶草、进善旌、诽谤木、敢谏鼓、獬廌（独角兽，

武梁祠荆轲刺秦画像石拓片

能触邪佞）。宣帝之时，图画汉列士；或不在于画上者，子孙耻之。后汉顺烈皇后常以《列女》置于座右，以自鉴戒。武帝中，令奉高作明堂汶上，如带图；又作甘泉宫，中为台室，画天地太一诸鬼神，而置其祭具，以致天神。至明帝时，别立画官，诏博洽之士，班固、贾逵辈，取诸经史事，命尚方画工图画之。是画著为劝诫之事，举载籍所不能明者，可图其形以明之。杜陵毛延寿、安陵陈敞、新丰刘白、洛阳龚宽之徒，并工牛马飞鸟众势，人形好丑老少，为得其真。画者仅以姓氏著。今所及见之汉画，唯以石刻存，传者犹夥。武帝元狩中，有凤皇刻石，嵩岳太室、少室、开母庙三阙诸画。永建中，孝堂山石室画像、武侯祠堂画像、李翕《黾池五瑞图》、朱长舒墓石。诸凡人世可惊可喜之事，状其难显之容，一一毕现，此画之进乎其技矣。今观石刻笔意，类多粗拙，犹与书法相同，其为写意画之鼻祖耶？

然当明帝时，佛教已入中国。庄严瑰丽之品饰，其工艺必挟而俱东。近论东方美术者，有谓中国画事源流，皆出于印度斯坦古代之绘画雕刻。今考印度古代所遗之美术，多关于宗教鬼神之作。画者能熟悉典故，领悟佳趣，是其画形，而不徒以形似见长，有可知已。印度国王，于其画家，每年给俸界之，甚且免其地租，使得专心于艺术，不以富贵利禄分其心。正如悟道之高僧，避世之隐士。故其技有独至，而为古今所共仰。当时中国汉画，必有濡染于外域之风，有可想象于石刻外者。而今之仅存，所可见者，亦徒有石刻而已。

两晋六朝创始山水画以神为重

魏晋六代，名画家之杰出，初以图写人物为多。如阮谌之《禹贡图》，王景之《三礼图》。又有郭璞之图《尔雅》，卫协之图《毛诗》。若《周易》《春秋》《孝经》，莫不有图。然犹意存考证名物，辅翼经传，有汉明帝之遗风，画亦仅取形似而已。故其山水于群峰之势，若钿饰犀栉，或水不容泛，或人大于山，率皆附以树石，映带其地，列植之状，则若伸臂布指。

至吴曹弗兴，早有令名，冠绝一时。孙权令画屏，误墨成蝇

晋　顾恺之　女史箴图（局部）　大英博物馆藏

状，权疑其真，以手弹之，其技神矣。又尝见溪中赤龙，写之以献孙皓，更假借于神物以神其技。顾恺之以画自名，丹青亦妙。笔法如春蚕吐丝，初见甚平易，且形似时或有失；细视而六法咸备，傅染以浓色，微加点缀，不求晕饰。人称"虎头三绝"，时为谢安所激赏。在瓦官寺画壁，闭户往来，月余成维摩一躯，启户而光耀一寺。每画人成，或数年不点目睛。人问其故，答曰四体妍媸，本无阙少，于妙处传神写照，正在阿堵中。又图裴楷像，颊上加三毛，观者觉神明殊胜，故其摹神之妙，亦犹今之称印度绘画者，长技在于不写物质之对象，而象物质内部之情感耶。不然，古称弗兴所画龙，置之水旁，应时雨足。恺之所画神佛，特显灵异。何以故神其说，奇诞若此？盖画贵取其神而遗其貌，固未可以迹象求之。深明其传神之旨者，当自顾恺之始矣。

夫画者既殚精竭神于人物之间，幻而为图其神怪。龙与神皆非人所习见，易得其神者也。继又含思绵邈，游心于天地草木之华，而使人之神，务与造化为合。唯两晋士人性多洒落，崇尚清虚，于是乎创有山水画之作，以为中国特出之艺事。

时与顾恺之齐名者，有陆探微，以画事（服事也）宋明帝。生平所图古圣贤像之外，传有《春岫归云图》。梁张僧繇虽画释氏为多，又尝于缣素之上，以青绿重色，先图峰峦泉石，而后染出丘壑巘岩。不以墨笔先钩，谓之没骨皴。

展子虔身处隋代，历北齐周，去古未远，尝画台阁，写江山远近尤工。咫尺之间，具有千里之势，为六朝第一，其源多出于顾恺之、陆探微。而汝南董伯仁，亦以才艺名于时，号为智海，

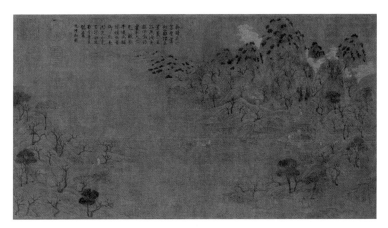

隋　展子虔　游春图　绢本设色　故宫博物院藏

特长于山水画，与展子虔齐名。

　　大抵两晋六朝之画，每多命意深远，造景奇崛。尤觉画外有情，与化同游。颇能不假准绳墨，全趋灵趣。此由得之天性，非学所能。又其不拘形似，能以神行乎其间者也。若郑法士画师僧繇，独步江左，尝为颤笔，自诩奇妙，而以为神。其后作者，拘守矩矱，弊以日滋。梁元帝论画，致有"高岭最嫌邻石刻，远山大忌学图经"之句。然化板滞刻画之病，非求其神似，不易为功。譬善相马者，常得之于牝牡骊黄之外，其以此也。

唐吴道子画以气胜

　　唐人承六代之余风，画家造诣，更为精进。虽真迹无传，至今千数百年，尝为后人所罕见。而伪托者又多凿空杜撰，大失本来面目。或谓唐画皆极粗率，此犹一偏之论，未足以知唐画之深也。

　　大凡唐代画法，每多清妍秀润，时斤斤于规矩，而意趣生动。盖唐人风气淳厚，犹为近古。其笔虽如匠人之刻木鸢，玉工之雕树叶，数年而成，于画法紧严之中，尤能以气见胜，此为独造。

　　其所最著，唯吴道子。学者展转揣摹，未易出其范围。道子

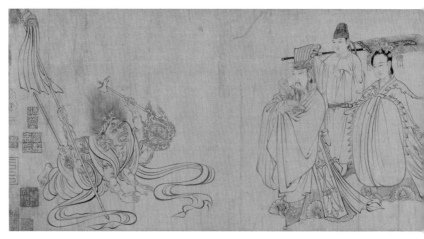

唐　吴道子　送子天王图（局部）　纸本水墨　日本大阪市立美术馆藏

初学书于张颠、贺知章，久之不成，去而学画。见张孝师画《地狱相》，因效为《地狱变相》。早年行笔差细，中年行笔磊落，如莼菜条，非粗率也。沉着之处，不可掩者，其气盛也。画人物有八面，生意活动。其傅采于焦黑痕中，略施微染，自然超出缣素，世称吴装。

其徒翟琰、杨庭光、卢楞伽，均学于道子，时谓吴生体。吴生之作，独为万世法，号曰"画圣"。

阎立德、立本昆季画法，皆纯重雅正，不甚露其才气。所传有《秦十八学士》《凌烟阁功臣图》，及为群僧作《醉道士图》。贞观中，画《东蛮谢元深入朝图》，仪服庄正恢奇，精神兼备。又虢王元凤射获猛兽，太宗命图其真。尝与侍臣泛春苑池中，有异鸟戏波中，召立本写之。其画之表著，皆从生人活物而得者也。

张萱画贵公子，鞍马屏帷，宫苑仕女，冠冕一时。周古言、

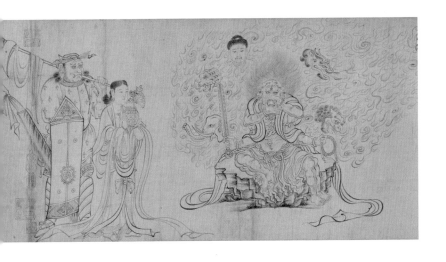

周昉诸人，时亦专工人物，或画岁时行乐之胜。形貌传神，丰肥称艳，谓得目见贵游之盛，腕底具有生气。至韩幹画马，戴嵩画牛，能尽野性，各极其妙，非元气淋漓，不能有此。此画佛道、人物、士女、牛马之迹，有迥出乎前代者，必非粗率矣。

今以唐画之可宝贵，因其气韵生动，有合六法。故言画事者，咸曰法唐，非仅年代久远，为其真迹难求而得之也。唐人画法，上接晋魏六朝，下启宋元明清，精妍深远，极其美备。而山水林石，花竹禽鱼，尤多穷神尽变，灵气涌现。唐山水画，亦当首推道子。当未弱冠，即穷丹青之妙。裴旻将军为舞剑，观其壮气，可助挥毫，奋笔倾成，有若神助。明皇天宝中，忽思蜀道嘉陵江水，遂假吴道子驿驷，命往写貌。及回日，帝问其状，奏曰："臣无粉本，并记在心。"后宣令于大同殿图之，嘉陵三百余里山水，一日而毕。世徒惊其神速，遂疑道子下笔，多作草草。然道子传人虽多，唯王陀子尤善。或称其山水幽致，峰峦极佳，亦非粗率可知。时有杨惠之者，尝与道子同师张僧繇画迹，号为画友。其后道子独显，惠之遂焚笔砚，毅然发愤，专肆塑作，乃与道子争衡。画者法既备矣，必求气至，气不足而未有能得其韵者。六法言气，必兼言韵者，此也。

唐画南北两宗由气生韵

士夫画与作家画不同，其间师承，遂与之或异。画至唐代，因开南北二宗。

世称北宗首推李思训，用金碧辉映，为一家法。后人所画着色山水，往往宗之。明皇亦召思训与吴道子同图嘉陵江水于大同殿壁，累月方毕。明皇语云："李思训数月之功，吴道子一日之迹，皆极其妙。"思训子昭道变父之势，繁巧智惠，抑有过之。

南宗首称王维。维家于蓝田玉山，游止辋川。兄弟以科名文学，冠绝当代，其画踪似吴生，而风标特出。平远之景，云峰石色，纯乎化机。读其诗，诗中有画；观其画，画中有诗。文人之画，自王维始。论者又谓其画物多不问四时，如画《卧雪图》，有雪中芭蕉，乃为得心应手，意到便成。故造理入神，适得天趣，正与规规于绳墨者不同。此难与俗人论也。

今观南北两宗，虽殊派别，迹其蹊径，上接顾、陆、张、展，往往以精妍为尚，深远为宗，既以气行，尤以韵胜。故王维之学道子，较道子之画为工，韵已远过于道子，其气全也。李思训之工过于王维，韵亦差似于王维，其气亦全也。学者求气韵于画之中，可不必论工率，不必言宗派矣。

唐　李思训　江帆楼阁图　绢本设色　台北故宫博物院藏

王宰之画《临江双树》，一松一柏，古藤萦绕，上盘下际，千枝万叶，分布不杂。其山水多画蜀景，玲珑嵌空，巉嵯巧峭。张璪手握双管，一时齐下，一生一枯，随意纵横，应手间出。其山水之状，则高低秀丽，咫尺重深。虽多不尚粗率，而气亦不弱，匠心独运，为可想见。至项容之笔法枯硬，王洽之泼墨淋漓，又其纵笔所如，不求工巧，标新领异，足称善变。

究之，古人笔虽简而意工，后世画虽工而意索，此南北宗之所由分。故迅速而非粗率，细谨未为精深，观于此而可知唐画之可贵已。

五代两宋之尚法

五代创始院体，艺事精能。虽宗唐代，而法益加密。盖隋唐以前，其善画者，恒多高人逸士，随意挥洒，悉见天机，洞壑幽深，直是化工在其掌握。五代、两宋之间，工妍秀润，斤斤规矩，凡于名手所作，一时画院诸人争效其法，遂致鱼目混珠，每况愈下。故世之目匠笔者，以其为法所碍。其目文人之笔者，则又为无法所碍。宋徽宗立画学，考画之等，以不仿前人，而善摹万类之情态形色，俱若自然，笔韵高简为工。其真能纳画事于轨范之中，而又使之超轶于迹象之外，是最善言画法者也。

河西荆浩，山水为唐宋之冠。关全尝师之。浩自称洪谷子，博通经史，善属文。五季多故，隐于太行之洪谷。善为云中山顶，四面峻厚。尝语人曰："吴道子画山水，有笔而无墨，项容有墨而无笔。吾当采二子之所长，成一家之体。"是浩既师道子，兼学项容，而能不为古人之法所囿者也。著《山水诀》一卷，为范宽辈之祖。

关全师荆浩，所画山水，脱略毫楮，笔愈简而气愈壮，景愈少而意愈长，深造古淡。其画树石，又出于毕宏，有枝无干，喜作秋山寒林，村居野渡，见人如在灞桥风雪中，非碌碌画工所能

五代十国　荆浩　渔乐图　绢本设色　台北故宫博物院藏

北宋　许道宁　雪景图　绢本水墨　台北故宫博物院藏

知也。当时郭忠恕以师事之。

洛阳郭忠恕，字恕先，善画屋木林石，格非师授。重楼复阁，间见叠出，木工料之，无一不合规矩。天外数峰，略有笔墨，使人见而心服者在笔墨之外。其法用浓墨汁泼渍缣素，携就涧水涤之，徐以笔随其浓淡为山水形势。论者谓与《封氏闻见》所说江南吴生画同，但尤怪诞。是恕先之作虽师关全，而实祖述道子之法，不欲蹈袭其迹者也。

唐之宗室，李成字咸熙，后避地北海，遂为营丘人。画法师荆浩，擅有出蓝之誉。家世业儒，胸次磊落有大志，寓意于山水。挥豪适志，精通造化。笔尽意在，扫千里于咫尺，写万趣于指下。平远寒林，前所未有。凡称画山水者，必以成为古今第一。至于不名，而曰"营丘"焉。

长安许道宁学李成画山水，初卖药都门，以画聚观者，故所画俗恶。至中年脱去旧习，稍自检束，行笔简易，风度益著。峰头直皴而下，林木劲硬，自成一家。体至细微处，始入妙理。评者谓得李成之气。翟院深，营丘人，师李成。画山水有疏突之势。其见浮云以为范，而临摹李成，仿佛乱真。评者谓得李成之风。李成综合右丞、二李之长，唯不沾沾于古人，而能对景造意，戛然以成其独。故气韵潇洒，烟林清旷，虽王维、李思训不能过之。要其六法具备，足为画苑名程，又未尝尽弃古人之法而为之也。

华原范宽，名中正，字仲立，性温厚有大度，故时人目之为"宽"。画师荆浩，又学李成笔。虽得精妙，尚出其下。遂对景写山之骨，不取繁饰，自为一家。故其刚古之气，不犯前辈。由

是与李成并行，时人议曰："李成之笔近视如千里之远，范宽之笔远望不离坐外，皆所造乎神者也。"宽于前人名迹，见无不模，模无不肖，而犹疑绘事之精能，不尽于此也。喟然叹曰："吾师人曷若师造化！"闻终南、太华奇胜，因卜居其间。数年笔大进，名闻天下。

河阳郭熙善山水寒林，亦宗李成法。得云烟出没，峰峦隐显之态。布置笔法，独步一时。早年巧赡工致，晚年落笔益壮。著《山水论》，言远近浅深，风雨晦明，四时朝暮之所不同。至于溪谷桥径，钓舟渔艇，人物楼观等景，莫不位置得宜。后人遵为画式。郭熙之出，后于营丘。当时以李成、郭熙并称，固已崇重如此。沈石田论营丘云：丹青隐墨墨隐水，其妙贵淡不贵浓，脱去笔墨畦径，而专趋于平淡古雅。虽层峦叠嶂，萦滩曲濑，略无痕迹。信乎非熙不能，而真足为营丘之亚也。李成、郭熙，皆能以丹青水墨，合为一体，特其优长，非马远、刘松年辈所能仿佛。

宋初承五代之后，工画人物者尚多。董源而后，则渐工山水。董源一作元，字叔达，又字北苑，钟陵人，事南唐为后苑副使。山水水墨类王维，着色如李思训。工秋峦远景，多写江南真山，不为奇峭之笔。皴法用淡墨扫，屈曲为之，再用淡墨破。其平淡天真多，唐画无此品格，高莫与比也。先是，唐人工画，多写蜀中山水，玲珑嵌空，巉嵯巧峭，高岭危峰，栈道盘曲。荆浩、关仝，犹多峻厚峭拔之山。至北苑独开生面，峰峦出没，云雾显晦，岚色郁苍，枝干劲挺，论者称为画中之龙。

僧巨然、刘道士，皆各得董源之一体。得北苑之正传者，独

五代十国　刘道士　湖山春晓图　绢本设色　美国大都会艺术博物馆藏

推巨然。刘道士，亦江南人，与巨然同师北苑。巨然画则僧居主位，刘画则道士居主位。宋画尚无款识，二画如出一手，世人以此辨之。巨然师董源，师其神，不师其迹。少时作矾头山，老年平淡趣高，野逸之景甚备。大体董源、巨然两家画笔，皆宜远观。其用笔甚草草，近视之几不类物象。远观则景物粲然，幽情远思，如睹异境：此其妙处。且宋人院体，皆用圆皴。北苑笔意稍纵，为一小变，遂开侧笔先声，由有法以化无法。师其法者，可以悟矣。

虽然，宋人之画，莫不尚法，而尤贵于变法。古人相师，各有不同，然亦可以类及之者。黄筌、徐熙，同以花鸟名于时。黄家富贵，徐熙野逸，其显殊者。黄筌有《春山秋岸》、《云岩汀石》诸图，所画山水，咸有足称，犹多唐人之遗韵。僧惠崇画《溪山春晓图》，烘染清丽，笔意秀润。惠崇以艳冶，巨然以平淡，皆为高僧，逃入画禅。

赵伯骕、伯驹多学李思训，赵大年学王维，画法悉本唐意，而纤妍淡冶中，更开跌宕超逸之致。钱松壶言赵大年设色绝似马和之。钱塘马和之，山水笔法飘逸。盖皆谨守宋规，而毫无院习者也。

宋道字公达，宋迪字复古，兄弟齐名。所画山水，多以平素简淡为宗。师李成法。复古声誉尝过其兄，论画之法，唯崇天趣。

王诜字晋卿，画学李成，着色师李将军法。其遗迹最烜赫者为《烟江叠嶂图》，清润可爱。燕肃字穆之，益都人。燕文贵一作文季，吴兴人。文贵画《秋山萧寺图》，穆之画《楚江秋晓图》，皆能师王维、李成，上承唐人坠绪，下开南宋先声。已离画工之度数，而得诗人之清丽焉。

北宋　燕文贵　溪山楼观图　绢本水墨　台北故宫博物院藏

南宋院画之废古

自文湖州画怪木疏篁，苏东坡写枯木竹石，胸次之高，足以冠绝天下；翰墨之妙，足以追配古人。其画出于一时滑稽诙笑之余，初不经意；而其傲风霆、阅古今之气，常可以想见其人。东坡论画，尝以人禽宫室器用，皆有常形，至于山石竹木水波烟云，虽无常形而有常理。常形之失，人皆知之。常理之不当，虽晓画者有不知。故凡可以欺世而取名者，必托于无常形者也。古人亦言，人物难工，鬼魅易画。画鬼者同为无常形之作，后世之貌为士夫画者之易以此。东坡又言，常形之失，止于所失，而不能病其全。若常理之不当，则举废之矣，以其形之无常，是以其理不可不谨也。世之工人，或能曲尽其形；而至于其理，非高人逸士不能辨。观于东坡之说，因知拘守于法者，犹不失其常形；而俪规越矩，自以为古法可尽废者，必至悖于常理。是无法之碍，既甚于为法所碍。且唯有法之极，而后可至于无法之妙。南宋画家刘、李、马、夏，悉由精能，造于简略，其神妙于此可见。

宋高宗南渡，萃天下精艺良工。时凡应奉待诏所作，总目为院画。而李唐其首选也。李唐字晞古，河阳人。在宣、靖间已著名。入院后，乃尽变前人之学而学焉。唐初至杭州，无所知者。

货楮画以自给，日甚困。有中使识其笔曰："待诏作也。"因奏闻。而唐之画，杭人即贵之。唐有诗曰："雪里烟村雨里滩，为之如易作之难。早知不入时人眼，多买胭脂画牡丹。"概想其人，虽变古法，而不远于古法，可知也。古人作画，多尚细润，唐至北宋皆然。李唐同时，唯刘松年多存唐韵。马远、夏珪，肆意水墨，任笔粗皴，不复师古，而画法几废。

刘松年，钱塘人，居清波门外，俗呼暗门刘，又呼刘清波。淳熙画院画生，绍熙年待诏。山水人物师张敦礼，而神气过之（敦礼避光宗讳，改名训礼，宋汴梁人，学李唐山水。人物树石并仿顾、陆。笔法细紧，神秀如生）。李西涯题刘松年画，言松年画，考之小说，平生不满十幅，笔力细密，用心精巧，可谓画中之圣。所画《耕织图》，色新法健，不工不简，草草而成，多有笔趣。《问道图》尤其得意之作，画法全以卫贤《高士图》为其矩矱。林木殿宇人物，苍古精妙，不似南宋人，亦不似画院人。宁宗当日，特赐之金带，良有以也。

河中马远，号钦山，世以画名。后居钱塘。光、宁朝待诏。画师李唐，工山水、人物、花鸟，独步画院。所画下笔严整，用焦墨作树石，枝叶夹笔，石皆方硬，以大斧劈带水墨皴。全境不多，其小幅或峭峰直上而不见其顶，或绝壁直下而不见其脚，或近山参天而远山则低，或孤舟泛月而一人独坐，此边角之景也。间有其峭壁丈障，则主山屹立，浦溆萦回，长林瀑布，互相掩映。且如远山外低，平处略见水口，苍茫外微露塔尖，此全境也。画树多斜欹偃蹇，松多瘦硬，如屈铁状。间作破笔，最有丰致。杨娃

南宋 马远 松风亭图 绢本设色 美国弗利尔美术馆

字妹子，杨后之妹也。书似宁宗。马远画多其所题，印章有"杨娃"
者。以艺文供奉内庭，凡远画进御，及颁赐贵戚，皆命娃题署云。
马远画出新意，极简淡之趣，号"马半边"，形不足而意有余。
评画者谓远多剩水残山，不过南渡偏安风景，世称"马一角"。
远子麟，能世家学，然不逮父。远爱其子，多于己画上题麟字，
盖欲其名彰也。

　　夏珪字禹玉，宁宗朝待诏。赐金带。画师李唐。夹笔作树，
梢间有丁香枝。树叶间有夹笔，人物面目，点凿为之。柳梢间以

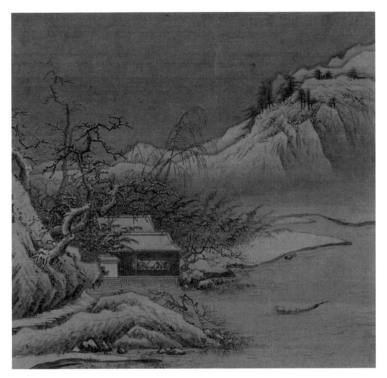

南宋　夏圭　雪堂客话图　绢本设色　故宫博物院藏

断缺，楼阁不用尺界，只信手为之。笔意精密，奇怪突兀，气韵尤高。故当为一代名士。山水布置皴法，与马远同。但其意尚苍古而简淡，喜用秃笔。马巧而夏拙，善于用拙者也。夏珪师李唐，更加简率。其意欲尽去模拟蹊径，而若灭若没，寓二米墨戏于笔端。他人破觚为圆，此则琢圆为觚耳。然其《千岩竞秀图》，岩岫萦回，层见叠出，林木楼观，深邃清远。盖李唐之画，其源出于范、荆之间。夏珪、马远，又法李唐，故形模若此。至其精细之极，非残山剩水之地，或谓粗而不失于俗，细而不流于媚，有清旷超凡

南宋　梁楷　六祖截竹图　纸本水墨　日本东京国立博物馆藏

之远韵，无猥暗蒙尘之鄙格。其推崇有如此者。子森，亦以画名。

南宋光、宁朝，李唐、刘松年、马远、夏珪为四大家，如宋初之李、范、董、郭，尤有家学。其时濩泽萧照字东生，画师李唐。先靖康中，流入太行为盗。一日掠至李唐，检其行囊，不过粉奁画笔而已。雅闻唐名，即随唐南渡。尽以所能授之。知书善画，能诗。有游范罗山句云："萝翠松青护宝幢，烟波万里送飞艎。真人旧有吹箫事，俱傍明霞照晚江。"画笔潇洒超逸，妙得李唐之神。李嵩，钱塘人。少为木工，工人物，尤精界画。巨幅浅绛，笔法高古，虽出画院，犹有唐法。此虽暴客贱役，洁身自好，意气不凡，卒成精诣。

况若身处世胄之家，志抱坚贞之节，如梁楷者，本东相羲之后。画院待诏，赐金带不受，挂于院内，嗜酒自乐。号梁风子。玄之又玄，简而又简，传于世者，皆直草草，谓之减笔。人但知其笔势遒劲，谓为师法李公麟，而要酝酿于王右丞、李将军二家。用力既深，由繁而简，独出心裁。赵由俊句云："画法始从梁楷变，观图犹喜墨如新。"又于刘、李、马、夏四家之外，能自立帜者矣。其后俞珙、李权辈多师之。权一作瓘，皆钱塘画院中人也。

开元人尚意之宋画

苏东坡言，观士人画，如阅天下马，取意气所到。乃若画工，往往只取鞭策皮毛，槽枥刍秣而已，无一点俊发者。看数尺许，便倦。此即形似神似，元人尚意之说也。画法莫备于宋，至元搜抉其义蕴，洗发其精神，实处转松，奇中有淡，以意为之，而真趣乃出。元代诸君，资性既高，取途复正，往往于唐法中，幻出为逸格，绝无南宋以下习气。以彼时元运方长，贤人不立其朝，所为不试故艺者，故绘事绝盛，前后莫能比方。

夫唯高士遁荒，握笔皆有尘外之想。因之用笔生，用力拙，有深义焉。善藏其器，唯恐以画名不免于当世。盖自唐宋两朝，画院中人，多半屈服于君主严威之下。规矩准绳，束缚日久。即有嬗变，不过视一二当宁之人，为之转移。譬如唐人楷法，非不精工，虽其遒美可观，而干禄字书既已通行，绝少晋贤潇洒自如之态。元画师唐，不袭唐人之貌，兼师北宋之法，笔墨相同，而各有变异。非好学深思，心知其意者，不克臻此。

张浦山论画，谓重气韵。气韵有发于墨者，有发于笔者，有发于意者，有发于无意者。发于无意者为上，发于意者次之，发于笔墨者又次之。墨之渲晕，笔之皴擦，人力可至，走笔运墨，

我如是而得如是，无不适当。人力所造，是合天趣矣。若神思所注，妙极自然，不唯人力，纯任化工。此气韵生动，为元人独得之秘。宜其空前绝后，下学上达，妙绝今古，而无与等伦者已。然由浓入淡，由俗入雅，开元人之先者，实唯宋之文湖州、苏东坡、米襄阳诸公之力为多。

文同字与可，梓潼人，官湖州。以文学名世，操行高洁，善诗文，篆隶行草飞白，又善画竹，兼工山水。所画《晚霭图》，潇洒似王摩诘，而工夫不减关全。东坡称其下笔能兼众妙。都穆言，石室先生，人知其妙于墨竹，而不知山水之妙，乃复如是。

苏轼，字子瞻，眉山人，自号东坡居士。作枯槎寿木，丛筱断山，笔力跌宕于风烟无人之境。自谓寒林已入神品，用松煤作古木，拙而劲，疏竹老而活。亲得文湖州传法。故湖州尝云：吾墨竹一派，近在彭城。然东坡实少变其法，老干磊砢，数叶萧疏，而其意已足。盖胸次不凡，落笔便有超妙处。次子过，字叔党，善作怪石丛筱，咄咄逼东坡。世称叔党书画之胜，克肖其先人。又时出新意，作山水，远水多纹，依岩多屋木，皆人迹绝处，并以焦墨为之。此出奇之处，全关用意，有不觉其法之变有如此者。

师东坡之竹石者，后有柯九思，字敬仲，号丹丘，台州人。槎枒大树，枝干皆以一笔涂抹，不见有痕迹处。自谓写干用篆，写枝用草书，写叶用八分，或用鲁公撇笔，石用折钗股屋漏痕之遗意云。

李公麟，字伯时，舒州人。宦后归老于龙眠山。博学精识，用意至到。凡目所睹，即领其要。始学顾、陆、张、吴，及前世名手佳本，乃集众善，以为己有。更自立意，专为一家。自作《山

北宋　李公麟　维摩居士像　绢本水墨　日本东京国立博物馆藏

庄图》，为世宝传。尝从苏东坡、黄山谷游，盖文与可一等人也。初留意画马，有僧劝其不如画佛。东坡言观伯时作华严相，皆以意造，而与佛合。画《悬溜山图》，李荐《画品》称其于画天得也。尝以笔墨为游戏，不立守度，放情荡意，遇物则画，初不计其妍媸得失。至其成功，则无遗恨毫发。此殆进技于道，而天机自张。于元画尚意之说，有可合者。

米芾，字元章，襄阳人。寓居京口。宋宣和立画学，擢为博士。初见徽宗，进所画《楚山清晓图》，大称旨。山水人物，自名一家。以李公麟常师吴生，终不能去其习气，山水古今相师，少有出尘格，因信笔为之。多以烟云掩映树木，不取工细，不作大图。求者只作横挂三尺，无一笔关全、李成俗气。人称其画能以古为今，妙于薰染。所画山水，其源出于董元。枯木松石，时有新意。又用王洽泼墨，参以破墨、积墨、焦墨，故融厚有味。宋之画家，俱于实处取气。唯米元章于虚中取气。然虚中之实，节节有呼吸，有照应。邓公寿言李元俊所藏元章画，松梢横偃，淡墨画成，针芒千万，攒簇如铁。又有梅松兰菊，交柯互叶而不相乱。项子京藏有青绿山水，明媚工细。沈石田题句云："莫怪湿云飞不起，米家原自有晴山。"而当时翟耆年称其美画无根树，能描朦胧云，乃其一种，未可以尽海岳。后世俗子点笔，便是称米家山，岂容开人护短径路耶。

子友仁，字元晖。言云山画者，世称米氏父子。故曰二米。元晖能传家学。作山水，清致可掬。略变其尊人所为，成一家法。烟云变灭，林泉点缀，生意无穷。然其结构，比大米稍可摹拟。

古秀之处，别有丰韵。书中羲、献，正可比伦。黄山谷诗："虎儿笔力能扛鼎，教字元晖继阿章。"虎儿，元晖小字也。元晖墨钩细云，满纸浮动。山势迤逦，隐显出没。林木萧疏，屋宇虚旷。山顶浮图，用墨点成，略不经意。然其水墨，要皆数十百次积累而成，故能丹碧绯映，墨彩莹鉴。自当究竟底里，方见良工苦心。至谓王维之画，皆如刻画，为不足学。唯其着意云烟，不用粉染，成一家法，不得随人取去故也。每自题其画曰"墨戏"，盖欲淘洗宋时院体，而以造物为师。可称北苑嫡冢。

二米家法，得其衣钵者，高尚书克恭，字彦敬，号房山。初写林峦烟雨，后用李成、董源、巨然法，造诣益精，为一代奇作。其笔踪严重，用墨峦头树顶，浓于上而淡于下，为独得之法。青山白云，甚有远致。赵集贤为元冠冕，独推重高彦敬，如后生之事名宿。倪云林题黄子久画云："虽不能梦见房山、鸥波，特有笔意。"当时推房山、鸥波居四家之右。吴兴每遇房山画，辄题品作胜语，若让伏不置然。其时士大夫之能画者，高彦敬而外，莫如赵孟頫，字子昂，号松雪。作画初不经意，对客取纸墨，游戏点染，欲树即树，欲石即石。少时学步王摩诘、李营丘、大小李将军，皆缣素渲染之笔。董玄宰谓其画法有唐人之致，去其纤；有北宋人之雄，去其犷。尝入逸品，高者诣神。识者谓子昂袤然冠冕，任意辉煌，非若山林隐逸者唯患人知。故与唐宋名家争雄，不复有所顾虑。然其仕也，未免为绝艺所累。元代名家，恒多隐逸，于此可见。天真烂漫，脱尽俗气者，皆从诗文书翰中来。故能绝去笔墨畦径，萧然物外，而为寻常画史之所不可及。

元季四家之写意画

古人作画，皆有深意。运思落笔，莫不各有所主。元四家多师法北宋，笔墨相同，而各有变异。其主意不同也。黄子久师法北苑，汰其繁皴，瘦其形体。峦顶山根，重加累石，横其平坡，自成一体。王叔明少学松雪，晚法北苑。将北苑之披麻皴，屈曲其笔，名为解索皴。亦自成一体。倪高士师法关全，改繁实为空灵，成一代之逸品。吴仲圭多学巨然，易紧密为疏落，取法又为少异。要其以董、巨起家、成名后世。至如朱泽民、唐子华、姚彦卿辈，虽学李成、郭熙，究为前人蹊径所压，不能自立堂户也。

黄公望，字子久，号一峰，别号大痴，浙江衢州人。生而神童，科通三教，善山水。居富春，领略江山钓滩之概。其画纯以北苑为宗，而能化身立法，气清而质实，骨苍而神腴，淡而弥旨，为元季四家之冠。寄乐于画，自子久始开此门庭。山头多矾石，别有一种风度。往往钩勒楞廓，而不施皴擦，气韵深沉浑穆。常于道路行吟，见老树奇石，即囊笔就貌其状。凡遇景物，辄即模记。后至虞山，见其颇似富春，遂侨寓二十年。湖桥酒瓶，至今犹传胜事。吾谷枫林，为秋山之胜，一生笔墨最得意处。至群山朝暮之变幻，四时阴霁之气运，得于心而形于笔。千丘万壑，愈出愈奇。

元 王蒙 东山草堂图 纸本设色 台北故宫博物院藏

重峦叠嶂，越深越妙。其设色浅绛者为多，青绿水墨者少。其画格有二种：作浅绛色者，山头多矾石，笔势雄伟。一种作水墨者，皱纹极少，笔意尤为简远。有《论画》二十则，不出宋人之法。但于林下水边，沙碛木末，极闲中辄加留意，归于无笔不灵，无笔不趣。于宋法之外，又开生面焉。

王蒙，字叔明，吴兴人。赵子昂甥也。号黄鹤山樵。山水得巨然墨法，用笔亦从郭熙卷云皴中化出，秀润细密，有一种学堂气，冠绝古今，秾郁如王右丞，不涉舅氏鸥波之蹊径。极重子久，奉为师范。生平不用绢素，唯于纸上写之。得意之笔，常用数家皴法，山水多至数十重，树木不下数十种。径路纡回，烟霭微茫，曲尽幽致。自言暇日为郡曹刘彦敬画《竹趣图》，甫毕，而一峰黄处士见过，仆出此求印正，处士以为可添一远山并樵径，天趣迥殊，顿增深峻。可知薰染磋磨之益，增进学识，所关甚大也。

倪瓒，字元镇，号云林子，无锡人。性爱洁，不与世合，唯以诗画自娱。画师李成、郭熙。平林远黛，竹石茅亭，笔墨苍秀，而无市朝尘埃气。生平不喜作人物，亦罕用图记，故有迂癖之称。元季高品第一。所画山石多从李思训勾斫中来，特不敷色。其树谓之减笔李成。家藏古迹成帙，尤好荆、关之笔。中年得荆浩《秋山晚翠图》，如获名宝，为建清閟阁悬之，时对之卧游神往，常至忘膳。画《狮子林》，自谓得荆、关遗意。然惜墨如金，至无一笔不从口含濡而出，故能色泽腻润。江东人家，以有无有为清俗。其笔疏秀逾常，固非丹青炫耀，人人得而好之。或谓仲圭大有神气，子久特妙风格，叔明奄有前规，而三家未洗纵横习气。独云

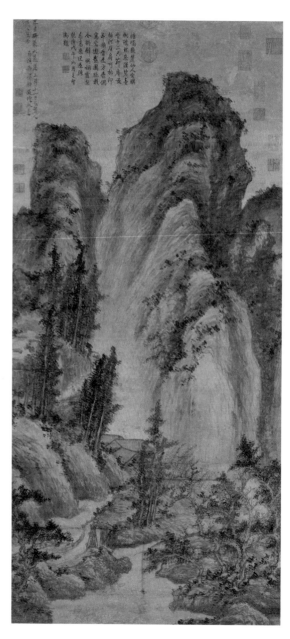

元　方从义　神岳琼林图　纸本设色　台北故宫博物院藏

林古淡天然，米颠后一人而已。宋画易摹，元画难摹。元人犹可学，独云林不可学。其画正在平淡中，出奇无穷。直使智者息心，力者丧气，非巧思力索可造也。

吴镇，字仲圭，号梅花道人，嘉兴人。博学多闻，藐薄荣利，村居教学以自娱，参易卜卦以玩世。遇兴挥毫，非酬应世法也。故其笔端豪迈，墨汁淋漓，无一点朝市气。师巨然而能轶出其畦径，烂漫惨淡，自成名家。盖心得之妙，非易可学。北宋高人三昧，唯梅道人得之。与盛子昭同里闬而居，求盛画者，填门接踵，远近著闻。仲圭之门，雀罗无问。唯茅屋数椽，闭门静坐。妻孥视其坎壈而语撩之曰："何如调脂杀粉，效盛氏乎？"仲圭莞尔曰："汝曹太俗！后五百年，吾名噪艺林，子昭当入市肆。"身后士大夫果贤其人，争购其笔墨，其自信有如此者。泼墨之法，学者甚多。皆粗服乱头，挥洒以鸣其得意。于节节肯綮处，全未梦见。无怪乎有墨猪之诮也。

四家而外，余若曹知白，字贞素，号云西，画笔韵度，清越与黄子久、倪云林相颉颃。方从义，号方壶，画山水极潇洒，非世人所能及。盖学仙之颖然者，由无形而有形，虽有形终归于无形。云树蒸氲，其画如此。张雨，字贞居，高逸振世，文绝诗清，韬光山水间，默契神会，点染不群。山势颓突，树意纵横，大得北苑之意。徐贲，字幼文，画亦出自董源。大抵与杜东园、谢葵丘、王孟端诸公气味相类。盖元人之遗风也。东园名董，葵丘名晋，孟端名绂。孟端人品特高，能不为艺事所役，虽片楮尺缣，苟非其人，不可得也。

明画尚简之笔

明白宣庙妙于绘事，其时唯戴文进不称旨归。边景昭、吴士英、夏泉辈皆待诏，极被赏遇。孝宗政暇，游笔自娱，点刷精妍，妙得形似，赏画工吴伟辈彩段。然戴琎、吴伟之伦，多习北宋，不离南宋马、夏家法。至于张路、钟钦礼、汪肇、蒋嵩，北宋益熠，因有野狐禅之目。徒摹其状貌，失其神气，人谓为"没兴马远"。南宋则沈周、唐寅、文徵明辈，遥接薪传，务以士气入雅，而画法为之一变。高者上师唐宋，近法元人，恒多入于简易。久之吴、浙二派，互相掊击，太仓、云间，亦别门户。唯其笔墨修洁，胸次高旷者，乃骎骎于古作者之林，不可徇于俗好。故已卓然成家，又非习守之所能拘，方隅之可或限者，一代之间，不乏人也。

戴琎，字文进，号静庵，又号玉泉山人，家钱塘。山水其源出于郭熙、李唐、马远、夏珪，而妙处多自发之，俗所谓行家兼利者也。神像、人物、杂画，无不佳。宣德初，征入画院。一日在仁智殿呈画，文进以得意者为首，乃《秋江独钓图》，画一红袍人垂钓于江边。画家推红色最难著，文进独得古法。谢廷询从旁奏云："画虽好，但恨鄙野。"宣庙诘之，乃曰："大红是朝官品服，钓鱼人安得有此。"遂挥其余幅，不经御览。文进寓京

大窘，门前冷落，每向诸画士乞米充口。而廷询则时所崇尚，曾为阁臣作大画，遣文进代笔。偶高文毅毅、苗文康衷、陈少保循、张尚书瑛同往其家，见之，怒曰："原命尔为之，何乃转托非其人耶？"文进遂辞归。后复召，潜寺中不赴。尝自叹曰："吾胸中颇有许多事业，争奈世无识者，不能发扬。"身后名愈重而画愈贵。论者谓其画如玉斗，精理佳妙，复为巨器，可居画品第一（《中麓画品序》）。文进画笔，宋之画院高手或不能过。不但工画，制行亦复高洁。宜其下视时流，为庸俗人所龃龉，良可慨已。然文进《东篱秋晚》，以为初阅之极似沈启南作。盖其苍老秀逸，同一师法也（《玉雨堂书画记》）。

　　元四家后，沈石田为一大宗，董玄宰数言之。王百穀撰《丹青志》，列为神品，唯沈一人。沈周，字启南，号石田，自号白石翁。画学黄子久、吴仲圭、王叔明，皆逼真，独于倪云林不甚似。尝师事赵同鲁。同鲁每见用仿云林，辄谓落笔太过。所画于宋元诸家，皆能变化出入，而独于董北苑、僧巨然、李营丘，尤得心印。上下千载，纵横百辈，兼综条贯，莫不揽其精微。每营一障，则长林巨壑，小市寒墟，高明委曲，风趣泠然。使览者目想神游，下视众作，直培堘耳。会郡守某召画照墙，石田往役。后守入觐，谒李西涯相国，首问"沈先生无恙否"，乃知即画墙者也。家吴郡之相城里，石田山舆入郭，多主庆云庵及北寺水阁，掩扉扫榻，挥染不倦。公卿大夫，下逮缁流贱隶，酬给无间。一时名士，如唐寅、文徵明之流，咸出其门。石田少时画，所谓率盈尺小景；至四十外，始拓为大幅，粗株大叶，草草而成。有明中叶以后，

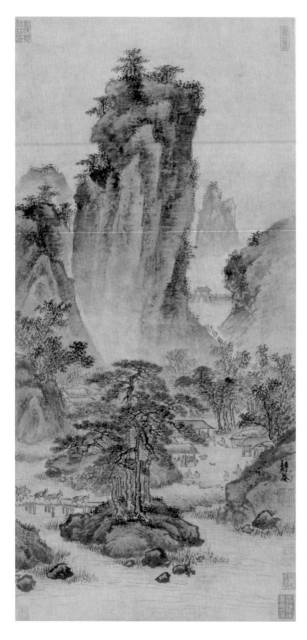

明 戴进 关山行旅图 纸本设色 故宫博物院藏

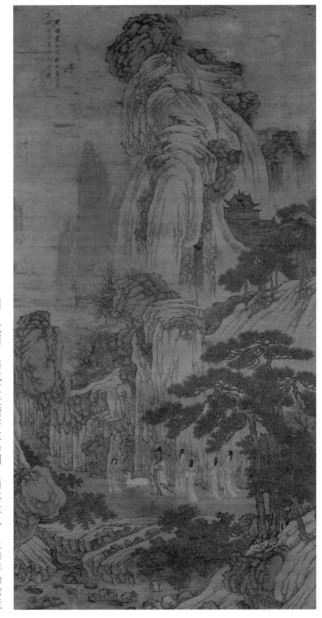

明　沈周　临戴文进谢安东山图　绢本设色　上海博物馆藏

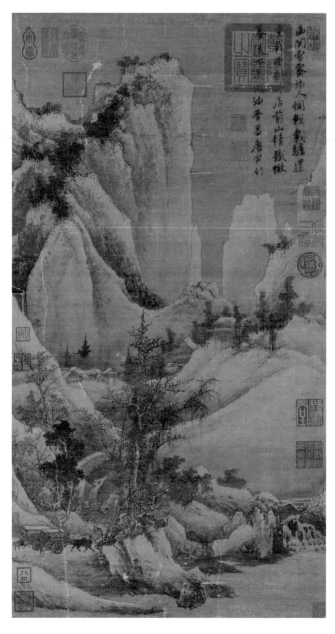

明　唐寅　函关雪霁图　绢本设色　台北故宫博物院藏

画多简易，悉原于此。盖所师法者多也。生平虽以画擅名，而每成一轴，手题数十百言。风流文彩，照耀一时。诗文与匏庵并峙。石田诗自芟其少作，海虞瞿氏耕石轩为锓版行之。

正、嘉中，吴郡多士大夫之画，而六如第一。唐寅，字子畏，号六如，中南京解元。才艺兼美，风流倜傥。画山水人物，无不臻妙。原本刘松年、李晞古、马远、夏珪四家，而和以天倪，运以书卷之气。故画法北宋者，皆不免有作家面目。独子畏出，而北宋始有雅格。由其笔姿秀逸，青出蓝也。家吴趋里。才雄气轶，花吐云飞。先辈名硕，折节相下。坐事就吏，逃禅学佛，任达自放。其论画曰："工画如楷书，写意如草圣，不过执笔转腕灵妙耳。世之善画者，多善书，由于转腕用笔之不滞。"又云："作画破墨，不宜用井水，性冷凝故也。

温汤或河水皆可。洗砚磨墨，以笔压开，饱浸水讫，然后蘸墨，则吸上匀畅。若先蘸笔而后蘸水，冲散不能感动。"唯能善明·文徵明《芙蓉图》用笔墨，故其画法沉郁，风骨秀峭，刊落庸琐，务求深厚，连江叠巘，缅缅不穷。又作《寒林高士》，纸本巨幅，绝似李营丘、范华原法。写枯树五株，高二尺许，大如股。用干笔湿墨，层层皴擦出之。槎枒老干，墨气郁苍。人物衣冠，神姿闲淡。魄力沉雄，虽石田不能过也。设六如都无才具，孤行其画，犹自不朽。况文之巨丽，诗之骈宕，又其人之任侠跅跎也乎？晚年漫兴，生涯画笔兼诗笔，踪迹花船与酒船，旷然空一世矣！此其所以能预识宸濠于未叛之先也。

文徵明，名璧，以字行，更字徵仲，长洲人。以世本衡山，

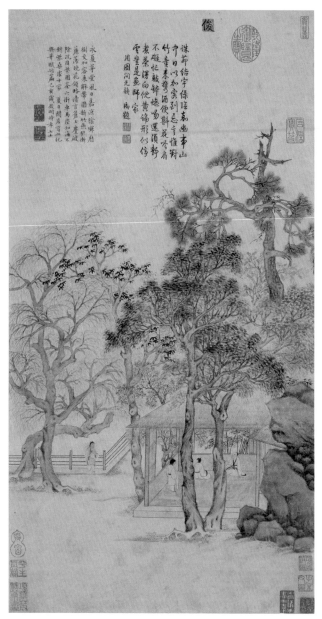

明 文徵明 山水图 纸本设色 台北故宫博物院藏

号衡山居士。贡至京师，授翰林待诏。三载，谢病归。父温州守，宗儒，有名德。吴原博、李贞伯、沈启南皆其执友。徵仲授文法于吴，授书法于李，授画法于沈。而又与祝希哲、唐六如、徐昌国，切磨为诗文。其才亚于诸公，而能兼擅其长。当群公凋谢之后，以清名长德，主吴中风雅之盟者三十余年。文人之休有誉处，寿考令终，未有能及之也。宁庶人宸濠以厚币招致海内名士，徵仲谢弗往，六如佯狂而返，识者两高之。生平雅慕赵松雪，每事多师之。诗文书画，约略似之。所画山水，松雪而外，又兼王叔明、黄子久之长，颇得董北苑笔意。合作处，神采气韵俱胜，单行矮幅更佳。生平三不肯应，宗藩、中贵、外国也。晚年师李晞古、吴仲圭，翩翩入室。逍遥林谷，益勤笔砚。小图大轴，皆有奇致。既臻耄耋，德高行成，宇内望风钦慕。以缣楮求画者，案几若山积。车马骈阗，喧溢里门。寸图才出，承学之士，千临百摹。家藏而市鬻者，真赝纵横。一时砚食之徒，丐其芳润，沾濡余沥，无不自为餍足。精巧本之松雪，而出入于南北二宋。翁覃溪特谓粗笔是其少作，老而愈精。今则于其磅礴沉厚之作，谓之粗文，得者尤深宝爱。徵仲生九十年，名播海内。既没而名弥重，藏其画者，唯求简笔为尤难也。

言明画之工笔者，必称仇实父。实父仇英，字实甫，号十洲。画师周东村。所临小李将军《海天落照图》及李龙眠《西园雅集图》、《上林图》，极为精妙。人物、鸟兽、山林、台观、旗辇、军容，皆臆写古贤名笔，斟酌而成。平生虽不能文，而画有士人气。仇以不能文，在文、沈、唐三公间，少逊一筹。然于绘事，博精六

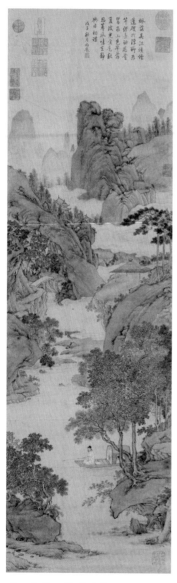

明　仇英　枫溪垂钓图
纸本设色　湖南省博物馆藏

法深诣，用意处可夺龙眠、伯驹之席。董思翁不耐作工笔画，而曰："李龙眠、赵松雪之画极妙，又有士人气。后世仿得其妙，不能其雅。五百年而有仇实父！"实父作画时，耳不闻鼓吹阗骈之声，如隔壁钗钏。顾其术近苦。行年五十，方知此一派画，不可专习，至为《孤山高士》及《移竹》《煎茶》《卧雪》诸图，树石人物，皆萧疏简远，行笔草草。置之六如、衡山之间，几不可辨。岂可以专事雕绘，丝丹缕素，尽其能哉。是其能画繁中之简者也。

明画之有文、沈、唐、仇，不啻元季四家之有黄、吴、倪、王焉。石田之先人沈贞，字贞吉，号陶庵，世居相城里。工律诗，雅善山水。每赋一诗，营一幛，必累月阅岁乃出。不可以钱帛购，故尤以少得重。沈恒字恒吉，号同斋，即贞弟，

而石田之父也。工诗，兄弟自相倡酬，仆隶皆谙文墨。画山水师杜琼，才思溢出，绝类王叔明一派。两沈并列，寿俱大耋。沈召，字翊南，石田之弟。画山水有法，惜早逝。与石田先后而为沈氏师友者，杜琼，字用嘉，号鹿冠老人。明经博学，贞淡醇和，粹然丘壑之表。山水宗董源。年登上寿，私谥渊孝。赵同鲁，字与哲，善诗文，著有《仙华集》。所作山水，涉笔高妙，石田师事之。吴麒字瑞卿，常熟人。山水仿宋元诸家，笔墨秀朗。史忠，字端本，一字廷直，号痴翁，上元人。山水纵笔挥写，不拘家数。皆与石田交好。王纶，字理之。杜冀龙，字士良，又师石田者也。

文、沈二氏之门，画士师法者甚盛。而文氏之学，尤多著于时。衡山之长子彭，字寿承；次嘉，字休承；季子台，字允承，皆能画，尤以休承为最。休承山水清远，逸趣得云林佳境。从子伯仁，字德承，号五峰，山水笔力清劲，时发巧思。其后习者益多，不废家学。其时师事衡山者尤多。钱穀，字叔宝，读书多著述，家贫好客，从文衡山游，尝题其楣为悬磬室，自号磬室子。山水不名其师学，而自腾踔于梅花、一峰、石田间，爽朗可爱。陆师道，字子传，号元洲，晚称五湖道人。工诗，善小楷古隶，从文衡山游，尽得其法。山水淡远类倪云林，精丽者不减赵吴兴。陆士仁，字文近，号澄湖，师道子也。书画俱宗衡山，山水雅洁。陈淳，字道复，以字行，号白阳山人，兼工花卉，又文氏之门之特出者也，由是而文氏一派愈趋简易矣。

继文、沈之后，为能崛起不凡，独树一帜者，唯董其昌，字玄宰，号思翁，华亭人。官至大宗伯，晋宫保，谥文敏。天才俊逸，善

谈名理。少好书画，临摹真迹，至忘寝食。中年悟入微际，遂自名家。山水宗北苑、巨然，秀润苍郁，超然出尘。自谓好画有因：其曾祖母乃高尚书克恭之玄孙女，所由来者有自。早年全学黄子久山水，一仿辄似。尝言唐人画法至宋乃畅，至米元章父子乃一变；唯不学米，恐流入率易。晚年之笔，高岳长松，浓墨挥洒，全用董北苑法，绝不蹈元人一笔一画。故思翁之画，以临北苑者为胜。间仿大米，称米元章作画，一正画家谬习。观其高自位置，谓无一点吴生习气。又云王维之迹，殆如刻画，真可一笑。盖元章学董北苑，初变其法，思翁欲兼董、巨、二米而又变之。至谓学古人不能变，便是篱堵间物。去之转远，乃由绝似故耳。然而阎古古犹曰："黄子久学董北苑，不似而似。思翁笔笔学北苑，似而不似。甚矣神似之难，难于形似，奚啻万万。"钱松壶亦谓董思翁画笔少含蓄，而苍郁有致。思翁一派，盛于华亭。其当时之卓著者，有陈继儒，字仲醇，号眉公，为高才生，与同郡董其昌齐名。年二十九，取儒衣冠焚弃之，结茅昆山之阳，后居东余山。工诗文，虽短翰小词，皆极风致。既高隐，屡征不就。有《晚香堂白石山房稿》。画山水，涉笔草草，苍老秀逸，不落吴下画师恬俗魔境。自言儒家作画，如范鸥夷三致千金，意不在此，聊示伎俩；又如陶元亮入远公社，意不在禅，小破俗耳，若色色相当，便与富翁俗僧无异。故其画皆在畦径之外。

华亭一派，时有顾正谊，字仲方，官中舍，能诗画。山水初学马文璧，后出入元季大家，无不酷似，而于子久尤为得力。宋旭，字初旸，善诗，工八分书。所画山水，高华苍蔚，名擅一时。

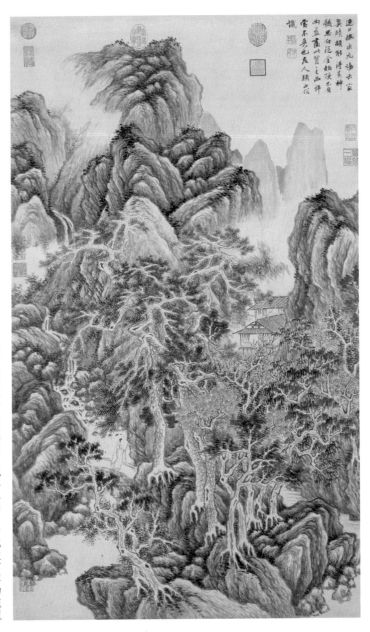

連日搬米元協大家
真蹟碩部傳其神
隨思伯遠金舵撰先
尚益畫此賢之品評
需不奧也辰人顏此擷
識

明　顧正誼　山水圖　紙本水墨　台北故宮博物院藏

游寓多居精舍，世以发僧高之。孙克弘，字允执，号雪居，仕汉
阳太守。山水参马远法，而以米元章为宗，兼花鸟佛像。其从宋
旭受业者有宋懋晋，字明之，善诗画。山水参宋元遗法，自成一家。
而赵文度、沈子居又从学于宋旭与宋懋晋之门，而为华亭后起之
秀。赵左字文度，山水与宋懋晋同学于宋旭。懋晋挥洒自得，而
左惜墨构思，不轻涉笔。画宗董北苑，兼得黄、倪两家之胜。云
山一派，能以己意发之，有似米非米之妙。沈士充，字子居，画
山水，出宋懋晋之门，兼师赵左。清蔚苍古，运笔流畅。其后学者，
务为凄迷琐碎，至以华亭习尚，为世厌薄，不善效法之过也。

明季节义名公之画

　　明季士夫，多工翰墨，兼长绘事，恒多节义之伦。黄道周，字幼元，一字螭若，号石斋，漳浦人，官至礼部尚书。山水人物，长松怪石，极其磊落。真草隶书，自成一家。以文章风节高天下。明亡，殉国难，谥忠端。

　　倪元璐，字玉汝，号鸿宝，上虞人，官至户部尚书。善竹石水云山草，苍润古雅，颇有别致。诗文为世所重。工行草书。李自成陷京师，自缢死。

　　祁彪佳，字幼文，山阴人，官至巡抚应天都御史，谢病归。尝治别业于寓山，极林壑之胜。乙酉闰月六日，坐园中，题其案曰："图功为其难，洁身为其易。吾为其易者，聊存洁身志。含笑入九泉，浩然留天地。"步放生碣下，投水，昧旦犹整巾带立水中，因以殉国。画山水，不多作。其弟豸佳，字止祥，官吏部司务，国亡不仕，隐梅市。山水学思翁，又善花卉，虽抱其艺，甘于韬晦，亮节清风，有足多矣。

清初四王吴恽之复古

自明代董思翁画宗北宋，太原王时敏，字逊之，号烟客，家太仓，少时即为董思翁及陈眉公所深赏。于时思翁综揽古今，阐发幽奥，自谓画禅正宗，真源嫡派。烟客实亲得之。祖相国文肃公锡爵，以暮年抱孙，钟爱弥甚，居之别业，以优裕其好古之心。故烟客所得，有深焉者。家本富于收藏，及遇名迹，不惜多金购之。如李营丘《山阴片雪图》，费至二十镒。每得一秘轴，闭阁沉思，瞪目不语。遇有赏目会心之处，则绕床大叫，拊掌跳跃，不自知其酣狂。故凡布置设施，钩勒斫拂，水晕墨彰，悉有根柢。早年即穷黄子久之奥突，作意追摹，笔不妄动。应手之制，实可肖真。用力既深，晚益神化。以荫官至奉常，而淡于仕进，优游笔墨，啸吟烟霞，为清代画苑领袖。平生爱才若渴，不俯仰世俗，以故四方工画者，踵接于门，得其指授，无不知名于时，海虞王石谷翚其首也。当烟客家居时，廉州太守王鉴挈石谷来谒，即与之论究古人，为揄扬名公卿间；又悯其贫，周恤亦备至。

时与烟客齐驱，其笔墨亦相近者，王鉴，字元照，号湘碧，弇州王世贞之孙。精通画理，摹古尤长。凡唐宋元明四朝名绘，见之辄为临摹，务肖其神而止。故其苍笔破墨，时无敌手。丰韵

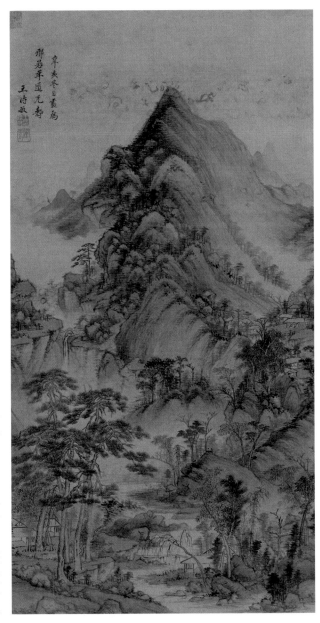

清　王时敏　松风叠嶂图　绢本设色　天津博物馆藏

清　王翚　良常山馆图　纸本设色　天津博物馆藏

沉厚，直追古哲。于董北苑、僧巨然两家，尤为深造。皴擦爽朗，不求工细。元照视烟客为子侄行，而年实相若，互深砥砺，并臻极妙。论六法者，以两人有开来继往之功。特元照所画，运笔之锋较烟客稍实。烟客用笔，在着力不着力之间，凭虚取神，苍润之中，更能饶秀。元照总多笔锋靠实，临摹神似，或留迹象。然皆古意盎然，为画品上乘，无疑也。

尊王石谷者，至称画圣，以为前无古人，后无来者，莫石谷若。殊非实然。王翚字石谷，号耕烟外史，常熟人。于清代四王之中，最有盛名。王元照游虞山，石谷以画扇托人呈元照，因得见，遂以弟子礼事之。元照曰："子学当造古人。"即载之归。先命学古法书数月，乃亲指授古人名迹稿本，学乃大进。元照将远宦，又引谒烟客，挈之游江南北，得尽观收藏家秘本。石谷既神悟力学，又亲炙元照、烟客之指授，集众画之大成，为一代作家。烟客既得见石谷之画成，恨不及为董思翁所及见，嗟叹不已。康熙南巡，石谷绘图称旨，厚币赐归。朝贵有额以清晖阁者，因自号清晖主人。尝曰："以元人笔墨，运宋人丘壑，而泽以唐人之气韵，乃为大成。"家居三十载，厅事之前，笔墨缣素，横积几案。弟子数十人，凡制巨画，树石人物，各主一艺。唯于立稿之前，粗具模形，既成之后，略加点染，非必己出，遂为大观。其后赝本迭兴，妍媸混目。论者每右南田而左石谷，谓"恽本天工，王由人力，有仙凡之别。"又云："南田胸有卷轴，石谷枵然无有。在南田萧萧数笔，石谷极力为之所不能及。"翁覃溪亦言："近日学者于石谷之画或厌薄不足道，石谷六法到家，处处筋节，画学之能，当代无出

其右。然笔法过于刻露，每易伤韵。"石谷之画，往往有无韵者。学之稍不留神，每易生病。近数十年来，临摹石谷之画，日见其多。师石谷而不求石谷之所师，此清代画学日衰之由也。

石谷弟子，其亲炙与私淑之徒，不可偻指计。杨晋，字子鹤，号西亭，常熟人，长于画牛。蔡远，字月远，号天涯，闽人，侨居常熟，画牛不逊于杨晋。僧上睿，字浔濬，号目存，又号蒲室子，吴人，兼人物、花卉。皆得石谷之指授，所画山水，有名于时。此其尤著。

至与石谷同时，而所画纯仿石谷者，有王荦，字耕南，号稼亭，又号栖峤，吴人。山水临模石谷，而有不逮，盖徒貌似耳。恒托其名以专利。石谷虽深恨之，而当时之托名石谷者尤多。其不逮荦笔，而传后世，非真善鉴者不易为之辨别。盖石谷画有根柢，其摹仿诸家，笔下实有所见。笔姿之妩媚，又其天性。学者徒恃其稿本，转辗传模，元气尽失。而秀韵清姿，复不能及，流为匠气，致引石谷为戒，非石谷之过也。

传烟客之家学者，其嫡孙王原祁，字茂京，号麓台，官司农。童时偶作山水小幅，黏书斋壁，烟客见大奇之。间与讲析六法之要，古今异同之辨。成进士后，专心画理，笔法大进。于黄子久浅绛山水，尤为独绝。熟而不甜，生而不涩，淡而弥厚，实而弥清。书卷之味，盎然楮墨之外。入仕后，供奉内廷，每作画，必以宣德纸，重毫笔，顶烟墨，曰："三者不备，不足以发古隽深逸之趣。"客有举王石谷画为问，曰："太熟。"复举查二瞻为问，曰："太生。"盖以不生不熟自处。尝称笔端有刚柠，在脱尽习气。麓台

清　王原祁　溪嵁林庐轴　纸本设色　台北故宫博物院藏

山石，妙如云气腾逸，模糊蓊郁，一望无际。用笔均极随意，绝
无板滞束缚之态。论者谓其稍有霸悍之气，非若烟客之冲和自在。
后人又因其专师子久，干墨重笔，皴擦而成，以博浑沦，仅有一
种面目。不能如石谷之兼临各家，格局变化，兼具两宋名人及元
四家之形体，可供摹拟者随意效法。是以得名亦次于石谷。然海
内绘事家，不入石谷牢笼，即为麓台械杻。至为款书，皆求绝肖。
陈陈相因，贻诮一丘之貉。故二家之后，非无画士，徒工其貌而
遗其神，遂以宋元古画皆不足观，抑亦过矣。

时与石谷同邑而为复古之画学者，有吴历，字渔山。因所居
有言子墨井，故又号墨井道人。画法宋元，多作阴面山，林木蓊翳，
溪泉曲折，不仅以仿子久、叔明见长。笔力沉郁深秀，高闲奇旷，
宜在石谷之上。晚年墨法，一变溟溟蒙蒙，多作云雾迷漫之景。
或谓其为欧法画所化。翁覃溪有《题吴渔山画石谷留耕堂小影》
诗云："意在欧罗西海边，渔山踪迹等云烟。题诗岂解留耕趣，
荒却桃源数亩田。"渔山清洁自好，不谐于世，弹琴咏诗，萧然
高寄。所画山水，王烟客、钱牧斋皆极称之。同时王石谷名满天
下，持缣币而请者，日塞其门，而不屑与之争名，以跧伏于海上。
学者称其魄力绝大，落墨兀傲不群。山石皴擦，颇极浑古。点苔
及横点小树，用意又与诸家不同。惬心之作，深得唐子畏神髓，
尤能摆脱其北宋窠臼，真善于法古者也。六如学李晞古，一变其
刻画之习。渔山学六如，又去其狂纵之容。纯任天机，是为可贵。
云间陆㬈，字日为，传其法。山水喜为挑笔，颇有画痴之目。笔
意古拙，稍有不逮。画格高于石谷，能于石谷外自辟蹊径者，有

清　恽寿平　花卉山水合册（牡丹）　纸本设色　台北故宫博物院藏

恽寿平，字正叔，初名格，后以字行，武进人，号南田，又号白云外史，一作云溪外史。工诗文，所画山水，力肩复古，以此自负。及见石谷，而改写生，学为花卉，斟酌古今，以北宋徐崇嗣为归，一洗时习。虽专写生花卉，山水亦间为之。如柯丹丘《古木竹石》，赵鸥波《水村图》，细柳枯杨，皆超逸名贵，深得元人冷淡幽隽之致，而不多作。尝与石谷书云：“格于山水，不免于窘之一字，未能逸出于古人规矩法度所束缚。”然南田山水浸淫宋元诸家，得其精蕴，每于荒率中见秀润之致，逸韵天成，非石谷所能及。又手书屡劝石谷勤学，每见其画间题语未善，辄反复讲论，或致诃斥，务令自爱其画，勿为题识所污。盖由天资超妙，学力醇粹，故其所画，落笔独具灵巧秀逸之趣。或谓其小帧山水特工，虑为石谷所压，乃以偏师取胜，未必然也。

三高僧之逸笔

　　三高僧者，曰渐江、石谿、石涛，皆道行坚卓，以画名于世。明季，忠臣义士，韬迹缁流，独参画禅，引为玄悟，濡毫吮笔，实繁有徒。然结艺精通，无以逾此三僧者。新安渐江僧，俗姓江，名韬，字六奇，号鸥盟，晚年定名弘仁，歙人，明诸生。少孤贫，性癖，以铅椠养母。一日负米行三十里，不逮期，欲赴练江死。母大殡后，不婚不宦，游幔亭，赪报亲，古航师为圆顶焉。画法初师宋人，为僧后，尝居黄山、齐云，山水师云林。王阮亭谓新安画家多宗倪、黄，以渐江开其先路。画多层峦陟壑，伟峻沉厚，非若世之疏林枯树，自谓高士者比。以北宋丰骨，蔚元人气韵，清逸萧散，在方方壶、唐子华之间。当时士夫以渐江画比云林，至以有无为清俗。既而游庐山归，即怛化。论者言其诗画俱得清灵之气，系从静悟来。与查士标、汪之瑞、孙逸，称新安四大家。而程功字又鸿，汪家珍字璧人，凌畹字又蕙，汪霭字涤崖，山水皆入妙品。

　　释髡残，字介丘，号石谿，又号白秃，自称残道人，家武陵。少时自薙其发，投龙三三家庵。旋游诸名山，参悟后，至金陵受衣钵于浪杖人，住牛首。工山水，奥境奇辟，绵邈幽深，引人入胜。

雨余后闲鹤膝无能不于斯感莫看花
事既既寒吟员倦松风遥可厩肯晨为
闲此犹无寄意松苍溪书令丙申三月渐江僧

清　弘仁　雨余柳色图　纸本水墨　上海博物馆藏

笔墨高古，设色清湛，诚得元人胜概。自言"庚子秋八月曾来黄山，路中风物，森森真如山阴道上，应接不暇"。又言"尝惭愧两脚不曾游历天下名山。又惭眼不能读万卷书，阅遍世间广大境界。两耳未亲智人教诲，纵有三寸舌，开口便秃。今日见衰谢，如老骥伏枥，奈此筋力何"。观石谿所言，知其题识，固多寓兴亡之感。所画皆由读书游山兼得良友朋磋磨而来，故能沉穆幽雅，为近世不经见之作。施愚山谓石谿和尚盖为方外交，而未索其画，甚为懊惜。在当时相去未久，已见重若此。此其艺事之方驾古人，有可知已。

释道济，字石涛，号清湘，又号大涤子，明楚藩后。画兼山水人物兰竹，笔意纵恣，脱尽窠臼。尝客粤中，所作每多工细，矩矱唐宋。晚游江淮，粗疏简易，颇近狂怪，而不悖于理法。自言："画有南北宗，书有二王法。张融谓不恨臣无二王法，恨二王无臣法。今问南北宗，我宗耶？宗我耶？一时捧腹曰：我自用我法。"此石涛画之不囿于古法也。又言"作书画，无论老手后学，先以气胜得之者，精神灿烂，出之纸上，意懒则浅薄无神"。所著《画语录》，钩玄抉奥，独抒胸臆，文乃简质古峭，直可上拟诸子，识者论其节操人品，履变不移，而精深于艺事，类宋王孙赵彝斋。其知言哉。

隐逸高人之画

　　贤哲之士，生值危难，不乐仕进，岩栖谷隐，抱道自尊，虽有时以艺见称，溷迹尘俗，其不屑不洁之贞志，昭然若揭，有不可仅以画史目之者。八大山人，江西人，或曰姓朱氏，名耷，字雪个，故石城府王孙。明亡，号八大山人。或曰：山人固高僧，尝持《八大人觉经》，因以为号。画山水花鸟竹木，其最佳者松莲石三品。笔情纵恣，不拘成法。而苍劲圆秀，时有逸气。拙规矩于方圆，鄙精研于彩绘。襟怀浩落，慷慨啸歌，世目为狂。及逢知己，十日五日，尽其能，又何专也。释石涛言"山人花甲七十四五，登山如飞，十年以来，见往来书画，皆非侪辈可能赞颂得之"。其倾倒可想见已。

　　傅山，字青主，一字公之他，外号甚多。精鉴别。居太原，代有园林之胜。少读书于石山之虹巢，游迹甚多。浮淮渡江，复过江。尝登北岳、华岳、岱岳。为道士装，以医为业。工诗文。善画山水。皴擦不多，丘壑磊砢以骨胜。墨竹亦有气。自托绘事写意，曲尽其妙。丁元公，字原躬，嘉兴布衣。书画俱逸品，不屑屑庸俗语。性孤洁，寡交游。画兼山水人物，佛像老而秀，工而不纤。后髡发为僧，号曰愿庵，名净伊。尝遍访历代佛祖高僧

真容，迄明季莲池大师像，绘为巨册。周栎园言其自为僧后，专画佛像，而山水笔墨，尤高远焉。

邹之麟，字臣虎，号衣白，明官都宪。国破还里，号逸老，又自号昧庵。山水摹法黄子久，用笔圆劲古秀。

徐枋，字昭法，号俟斋，长洲人。父少詹事汧，殉国难。俟斋隐居上沙，土室树屋，邈与世隔，人莫得见。家极贫，卖画卖箬以自存，守约固穷，四十年如一日。汤斌抚吴，两屏驺从来访，不得一面。山水有巨然法，亦间作倪、黄丘壑。用笔整饬，墨气淹润，多不设色。江左人得其诗画，不啻珊瑚钩也。

程邃，字穆倩，歙人，自号江东布衣，又号垢道人。博学工诗。品行端悫，敦崇气节。从漳浦黄道周、清江杨廷麟两公游，

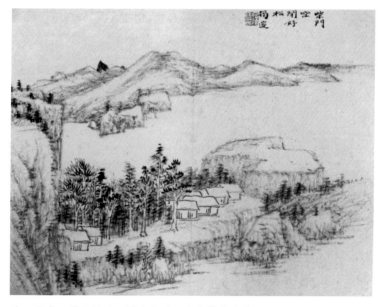

清　程邃　秋山图册　纸本水墨　安徽博物院藏

名公卿多折节交之。家多收藏金石书画。山水纯用枯笔，写巨然法，别具神味。人得其片纸，皆珍宝之。

恽本初，字道生，后改名向，号香山，武进人。博学有文名。授中书舍人，不拜。山水学董、巨家法。悬笔中锋，骨力圆劲，而用墨浓湿，纵横淋漓。晚乃敛笔，入于倪、黄。宋漫堂言香山画有二种：气厚力沉，全学董源，为早年墨。一种惜墨如金，儵然自远，晚年笔也。题画多论古法，著《画旨》四卷。

张风，字大风，上元人。明诸生，乱后弃去。家极贫。尝游燕赵间，公卿争迎致之。后归金陵，寓居精舍。画山水人物花鸟，早年颇工；晚以己意为之，有自得之乐，称为笔墨中之散仙焉。姜实节字学在，莱阳人，居吴中。郑旼字慕倩，歙人。山水皆超逸，高风亮节，无多愧也。陈洪绶字章侯，崔子忠号青蚓，世称南陈北崔，人物追踪顾、陆、张、吴，出陈枚、禹之鼎诸人之上，山水不多作。

搢绅巨公之画

　　自米南宫、赵松雪至董华亭，名位烜赫，文艺兼工，鉴赏既精，收藏亦富，故所作画，悉有本原。清初显宦之家，不废风雅。雍、乾而后，作者弗替。程正揆字端伯，号鞠陵，又号青谿道人，孝感人，官至少司空。山水初师董华亭，得其指授；后则自出机轴，多用秃笔。清劲简老，设色秾湛。树石浓淡，极意交插。而疏柯劲干，意致生拙，脱尽画习，妙有别趣。青谿论画，尝云："北宋人千岩万壑，无笔不减。元人枯枝瘦石，无笔不繁。"其言最精。

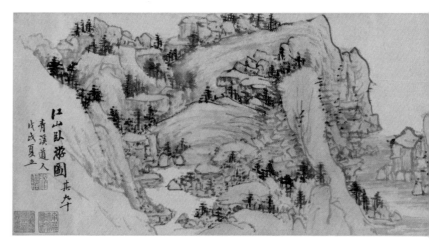

清　程正揆　江山卧游图（局部）　纸本水墨　美国克利夫兰艺术博物馆藏

吴山涛字塞翁，工书能诗，山水亚于青谿。

王铎字觉斯，孟津人，官至尚书。性情高爽，伟躯美髯，见者倾倒。博学好古，工诗古文。山水宗荆、关，丘壑伟峻，皴擦不多。以晕染作气，傅以淡色，沉沉丰蔚，意趣自别。其论画云："寂寂无余情，如倪云林一流，虽略有淡致，不免枯干。尪羸病夫，奄奄气息，即谓之轻秀，薄弱甚矣。大家弗然。"又云："以境界奇创，然后生以气韵，乃为胜可夺造物。"其旨趣如此。

吴伟业字骏公，号梅村，太仓人，官至祭酒。博学工诗，山水得董北苑、黄子久笔法。与董思白、王烟客辈友善，作《画中九友歌》以纪之。所画沉厚秾古，雅近陈眉公。论者言其山水清疏韶秀，当别有此一种，已不可见。九友者，董玄宰、王烟客、王元照、李长蘅、杨龙友、程孟阳、张尔唯、卞润甫、邵僧弥，要皆以华亭为取法，而能上窥宋元之奥窍者也。

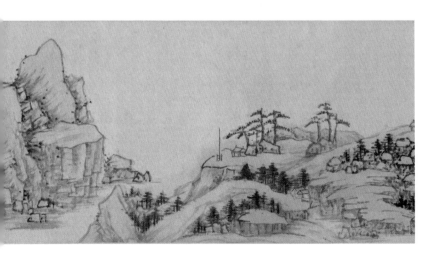

金陵八家之画

　　明季金陵人文特盛，画士之流寓者恒多名家。山水画法，首推龚贤，字半千，号柴丈人，家昆山，侨居金陵。为人有古风，工诗文，善书画，得董北苑法，沉雄深厚。识者称其笔意类郑广文，意有繁简。同时有声者，樊圻，字会公；高岑，字蔚生；邹喆，典之子，字方鲁；吴宏，字远度；叶欣，字荣木；胡造，字石公；谢荪，字未详，山水师法北宋，各擅所长，能于文、沈、唐、仇、董华亭之外，别树一帜，号为八家。所惜相传日久，积弊日滋，流为板滞甜俗，至人谓之"纱灯派"，不为士林所见重。惜哉！

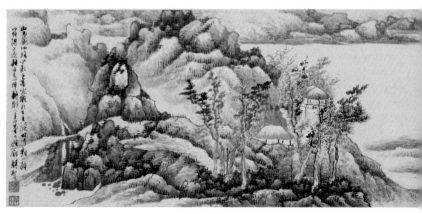

清　龚贤　山光水影图卷　纸本水墨　上海博物馆藏

浙赣诸省名家之画

在昔文艺方技，列于地志，学术渊源，各有所自，班班可考。浙画一派，创始于戴进，至蓝田叔为极，讥其不脱画史习气也。蓝瑛字田叔，号蝶叟，钱唐人。山水法宋元诸家，晚乃行笔细劲，雄奇峻伟，师法北宋者居多。唯枯硬干燥，殊少苍润，难于入雅，不为世重。然蓝田叔交结名流，远驰声誉，一时有沈石田再世之目。故从其学者，尤不乏人。

罗牧字饭牛，宁都人，侨居南昌。山水意在董、黄之间。林壑森秀，墨气溢然。唯恣肆奇纵，笔少含蓄。世所谓江西派也。

江淮间人多习之。

王槩字安节，初名丏，秀水人，家金陵。山水粗笔学龚半千，细笔与樊会公、高蔚生诸家相出入。葱秀沉郁，颇得宋元笔意。《芥子园画谱》尤有名于世。著《学画浅说》。兄蓍字伏草，弟臬字未详，皆工画，能诗，善八分。

上官周字竹庄，闽人。闽之高士，先有许友字介眉，宋珏字比玉，诗文书画，冠绝常伦，世不多觏。竹庄山水人物，声名藉甚。黄慎字瘿瓢，出其门，侨寓扬州。

清　王槩　深秋撑竿图　纸本设色　美国克利夫兰艺术博物馆藏

潘恭寿字慎夫，号莲巢，丹徒人。山水人物花卉均妙。画法宋元。与王梦楼友善，故所画多其题识，世称潘画王题。弟思牧，字樵侣，亦画山水，师法文衡山。

万上遴字辋冈，江西南昌人。山水宗尚宋元，兼工设色。又善写梅及花卉。奚冈字纯章，号铁生，又号蒙泉外史；方薰字兰士，号樗庵，工山水花木，均浙人。黎简字未裁，号二樵，粤人，山水学元四家，盎然书味。高简字淡游，号一云山人，吴人，山水法元人，务为雅淡，而布置深稳，皆由胸有卷轴，故能气息不凡。四方学者，莫不尊之。至其品流，尚未可以方域限之也。

太仓虞山画学之传人

清代士夫画法，多宗石谷、麓台；而能上追元人，笔墨醇粹，善变家法，不失其正者，四王之后，有称小四王之号，首推麓台。是大四王以麓台为殿，而小四王又以麓台为最也。其族弟王昱，字日初，号东庄，又号云槎，出麓台之门，山水淡而不薄，疏而有致。王愫字素存，号林屋，烟客曾孙。山水用干笔皴擦，不加渲染，得元人简淡法。王宸字子凝，号蓬心，麓台曾孙，山水稍变家法，苍古浑厚，深得子久之学。王玖字次峰，号二痴，翚曾孙，山水亦变家法，胸有丘壑，特饶别趣。余则王敬铭，字丹思；王诘，字摩也，号心壶；王三锡，字邦怀，皆其秀出者。

传元人秘奥而为石谷、麓台之后劲，有华亭沈宗敬，字恪庭，号狮峰，官至太仆卿。山水师倪、黄，兼巨然法，笔力古健。所画水墨为多，偶作青绿设色，其布置稳惬，山峦坡岫，深浅得宜。笔意似到非到，欲续不续，自饶别趣。小幅册页尤佳。

李世倬字汉章，号毂斋，三韩人。善画山水，兼工人物。花鸟果品，各得其妙。少随父两湖总督如龙宦游江南，见王石谷，得其讲论。后与马退山昂游，昂工青绿山水，故宗传醇正，而笔亦秀隽。官晋时，得吴道子《水陆道场图》，因悟其法，而画益工。

非但得诸舅氏高其佩之指授也。

　　黄鼎字尊古，号独往客，常熟人。山水受学于王麓台，兼得王石谷意。笔墨苍劲，气息醇厚，似又过之。游梁、宋间，客宋漫堂宅。所历名山水，及见古人真迹颇多。其高弟方士庶，字循远，号小狮道人，歙人，家维扬。山水用笔灵敏，气韵骀宕，早有出蓝之目，时称妙品。凡遇得意之作，必以"偶然拾得"小印钤于画幅中，且以墨色，而不以朱为识，即古人所谓朱印玄印是也。张宗苍字默存，一字墨岑，号篁村，吴县人，官至户部主事。山水亦出尊古之门，淡墨干皴，神气葱蔚。张鹏翀字天飞，号南华，嘉定人，官编修。山水长于倪、黄法。云峰高厚，沙水幽深，笔清墨润，设色冲淡，兼有麓台、石谷之风。尝曰："近来画道，

清　张鹏翀　西山秋眺图　纸本设色　台北故宫博物院藏

非庸即俗，日就凌澌。不极力振刷，安继前徽。"观其笔力，足副其言，称为画苑后劲。

唐岱字静岩，满洲人，官内务总管。山水用笔沉厚，布置深稳，得力于元人居多。著《绘事发微》，自言"潜心画艺三十余年，塞外游归，追踪往古，日事翰墨，因举前人言有未尽者，略抒管见"。沈狮峰称"其人臞然若不胜衣，聆其言讷然如不出口。酒后耳热，泼墨淋漓，气韵生动，又能直达所见"。撰述成书，可以知其概已。

董邦达字孚存，号东山，富阳人，官礼部侍郎，谥文恪。山水取法元人，善用枯笔，勾勒皴擦，多逸致。后参董、巨，更为超轶。钱维城号稼轩，官至工部右侍郎。山水丘壑幽深，气晕沉厚。钱香树言"稼轩自幼出笔苍老，秀骨天成，通籍后又得力于董东山"云。张浦山言古人画山水多湿笔，故云水晕墨章。元季四家，始用干笔，而仲圭犹重墨法。作者贵知干湿互用之方焉。

扬州八怪之变体

　　淮扬画家，变易江浙之余习，师法唐宋。工者雅近金陵八家，清·华嵒《画眉葵石图》粗者较率于元明诸人。兴化顾符稹，字瑟如，号小痴，能诗，善书。少从父宦游，父卒家贫，卖画自给。山水人物，学小李将军，工细入毫发。王阮亭赠诗，有"丹青金碧妙铢黍，近形远势工毫芒"之句。袁江字文涛，江都人，与弟曜咸善山水。楼阁略近郭忠恕。因购一无名氏所临古画稿，效法为之，遂大进。其工者不让瑟如，盖宗唐法也。张崟字宝岩，号夕庵，画宗宋元大家，尤得石田苍秀浑厚之气。高邮王云，字汉藻，号清痴。父斌画花卉有黄筌、边鸾笔意，汉藻楼台人物山水多工细之作，驰名江淮间。

　　自僧石涛客居维扬，画法大变，多尚简易。杭人金农字寿门，号冬心；闽人华嵒字秋岳，号新罗山人，相继而来，画山水人物花卉，脱去时习，力追古法，学者因师其意。李方膺字虬仲，号晴江，画松竹梅兰。汪士慎字近人，号巢林，善墨梅。高翔字凤冈，号西唐，甘泉人，善山水。边寿民字颐公，淮安人，写芦雁。郑燮号板桥，善书画，长于兰竹。李鱓字宗扬，号复堂，兴化人，善花鸟。陈撰，字楞山，号玉几，仪真人，善写生。罗聘号两峰，

青聪嘶动控芳埃墙外红枝墙内
开只有杏花真得意三年又见状
元来

戊雷山尺画并题

清 金农 花卉图册 纸本水墨 浙江省博物馆藏

善人物，画《鬼趣图》。时有"扬州八怪"之目。要多纵横驰骋，
不拘绳墨，得于天趣为多。

金石家之画

　　书画同源，贵在笔法。士夫隶体，有殊庸工。程穆倩以节义见高，丁元公以孤洁自许，皆不得徒以金石家目之。高凤翰字西园，号南村，又号南阜，官歙县丞。工篆隶镌刻，集秦汉印谱。山水纵逸，画以气胜。宋葆淳字帅初，号芝山，又号陬隆，山西安邑人，官学正。工山水花鸟。丁敬字敬身，号钝丁，又号龙泓山人，画有仙致。巴慰祖字予籍，号子安，歙人。山水似方方壶，笔墨古厚。桂馥字冬卉，号未谷，山东曲阜人。官云南知县。画工倪、黄。黄易字大易，号秋盦，一号小松，官运河同知。画《访碑图》，山水淡雅。吴荣光，字伯荣，号荷屋，广东南海人，官湖南巡抚。画设色山水，兼写花卉。吴东发字侃叔，号芸庐，浙江海盐人，山水用焦墨。朱为弼字右甫，号椒堂，浙江平湖人，官仓场侍郎。工山水花卉。赵之谦字㧑叔，号益甫，又号梅庵，浙江会稽人，官江西知县。画设色花木。胡义赞字石查，河南光州人，官浙江同知，工山水。皆浑厚奇古，得金石之气。

汤戴配享四王之画

　　言山水画者，于清代名家称四王、吴、恽，又曰四王、汤、戴。恽虚而吴实，犹之汤疏而戴密也。汤贻汾字若仪，号雨生，晚号粥翁，江苏武进人。以荫官浙江协副将，壬子殉难，谥贞愍。画山水蔬果墨梅，高旷疏爽，笔意简洁，得之倪迂，颇为相近。子三，绥名、楙名、禄名，均能画。

　　戴熙字醇士，号榆庵，一号鹿床，又号井东居士，浙江钱塘人。官至刑部侍郎，庚申殉难，谥文节。山水花木，气息冲淡深厚，盖学王廉州。尝云："石谷得廉州之笔，渔山得廉州之墨，异曲同工，未易轩轾。"自欲兼二子之长也。著《习苦斋画絮》《题画偶录》，张子青相国之万师事之，得其画意。

沪上名流之画

　　画士游踪，初多萃聚通都。互市以来，囊笔载砚者，恒纷集于春申江上。南汇冯金伯，字南岑，号墨香，官训导。山水气韵生动。寓沪住曹浩修之同兰馆，著《墨香斋画识》。昭文蒋宝龄，字子延，号霞竹。山水清逸。寓小蓬莱，与诸名流作画叙。著《墨林今话》。无锡秦炳文字谊亭，画师元人。华亭蒋确，字叔坚，号石鹤。山水花卉用焦墨勾勒，再以湿笔渲染，尤精画梅。客豫园。改琦，字伯蕴，号香白，又号七芗，别号玉壶外史，家松江。李廷敬备兵沪上，主盟风雅。七芗甫弱冠，受知最深，画学益进。人物仕女，出入龙眠、松雪、六如、老莲诸家。山水花卉兰竹小品，妍雅绝俗，世以新罗比之。好倚声，故题画之作，以词为多。费丹旭字子苕，号晓楼，乌程人。工仕女，旁及山水花卉，轻清淡雅。寓沪甚久。

　　沈焯，原名雒，字竹宾，吴江人。初画人物花卉，后专工山水，以文氏为宗，参董思翁笔法，胡公寿、杨伯润辈皆师之。胡公寿名远，以字行，华亭人，号横云山民。画山水兰竹花卉。买宅东城，颜所居曰“寄鹤轩”，与方外虚谷交游。杨伯润，字佩甫，别号南湖，又号茶禅，嘉兴人。父韵藏名迹颇多，伯润幼承家学，临古不辍。其画初尚浓厚，中年渐平淡。有《语石斋画识》。虚谷，

清 虚谷 山水册 纸本设色 上海博物馆藏

姓朱氏，籍本新安，家于广陵。官至参将，后披薙入山，不礼佛号，以书画自娱。山水花卉，蔬果禽鱼，落笔奇肆。有《虚谷诗录》一卷。山阴任氏以画名者颇多，可比于金陵胡氏。楮笔盈架，不啻满床笏焉。任熊字渭长，萧山人，画宗陈老莲。人物花卉山水，结构奇古。画神仙道佛，别具匠心。寄迹吴门，偶游沪上，求画者踵接。有《於越先贤传》《列仙酒牌》等画谱行世。与姚梅伯燮友善。弟薰字阜长，以人物花卉擅名。渭长子预，字立凡，工山水，别辟蹊径。性极疏放。喜画马。时与渭长同时同姓者，有山阴任颐，字伯年，笔力超卓，花卉喜学宋人双钩法。山水人物，无不兼善。白描传神，自饶天趣。

吴人顾沄字若波，山水法古，清丽疏秀。镇海陈允升，字纫斋，号壶舟，山水生峭幽异，笔力坚凝。秀水张熊，字子祥，别号鸳湖外史。花卉古媚，山水力追四王、吴、恽，笔意老到。吴穀祥字秋农，山水师文、唐，工于画松，设色秾古。蒲华字作英，善画竹兼花卉，皆不愧于老画师也。绘事精能，常推轩冕。以其泽古之深，宦游之远，见闻既广，笔墨自清也。吴云，字少甫，号平斋，晚号退楼，又号愉庭，归安人，官江苏知府。善山水，兼枯木竹石。吴大澂，字清卿，号恒轩，吴县人，官至巡抚。山水法古，颇存矩矱。江浙能画之士，多所汲引。尝仿吴梅村祭酒作《读画中九友歌》，亦艺林中足称好事者已。

通都大邑，冠盖往来，文艺之士，轮蹄必经；然有不必尽寓沪江，而画事流播，名声远近者。迩年维扬陈崇光字若木，画山水、花鸟、人物俱工，沉着古厚，力追宋元。怀宁姜筠字颖生，工山水，中年笔意豪放，晚岁师石谷，名噪京师。沈翰字韵笙，宦湘中，山水师王蓬心，纵横雅淡。郑珊字雪湖，家皖上，山水笔力坚凝，设色静雅，此近古中之尤佼佼者也。

闺媛女史之画

虞舜之妹，嫘为画祖。后嫔贤淑，代有传人。谱录传记诸书，别类分门，多所称述之者。年代绵邈，姑存其略。举其较著，以见一斑。南唐则江南童氏，学出王齐翰，工道释人物。宋则仁怀皇后朱氏，学米元晖，着色山水甚精妙。文氏，同第三女，张昌嗣母，尝手临父作《黄鹤幛》于屋壁。杨娃，宁宗皇后妹，写《琴鹤图》。艳艳，任才仲箧室，善着色山水。金则谢环，小字阿环，山水学李成，竹学王庭筠。元则管道昇，字仲姬，吴兴人，赵孟頫室，墨竹兰梅，笔意清绝，为后人模范。

明代则有吴娟，字眉生，画学米元章、倪云林，竹石墨花，标韵清远，归汪伯玉，时称女博士。邢慈静，临清邢侗字子愿之妹，善墨花，白描大士，宗管道昇。仇氏，杜陵内史仇英女，山水人物，绰有父风。李因，字今生，号是庵，会稽人，海宁葛徵奇室，花鸟山水俱擅长。李道坤，姓范氏，东平州人，山水仿倪云林，亦作竹石花卉。北方学画，自李夫人始。傅道坤，会稽人，山水摹仿唐宋，笔意清洒。此皆闺秀之选也。至若马守贞，字湘兰，小字元儿，又号月娇，时以善兰，故湘兰之名独著。兰仿赵子固，竹法管仲姬，俱能袭其余韵。杨宛，字宛若，亦工写兰。虽或寄

明 赵文俶 秋花图 纸本设色 台北故宫博物院藏

籍平康，仳离致叹；要其清淑之气，固自不凡也。

迨及清朝，文学日昌，闺阁多才，轶于前代。妇女之工画者，吴中文俶字端容，奇花异卉，小虫怪蝶，信笔而成。徐熙野逸，深得其趣。至苍松怪石，则又苍润老劲。曾以其暇，绘《湘君捣素》《惜花美人》诸图。吴中秀媛，三百年来，莫不推重其丹青焉。海宁徐灿，字湘苹，号紫箑，陈之遴室，仕女得北宋傅色笔意，晚年专画水墨观音，间作花草。秀水陈书，号上元弟子，晚年自号南楼老人，钱陈群母也。花鸟草虫，笔力老健。渲染妍润，深得南田没骨遗意。亦画佛像。子侄从孙之受其法甚众。胡净鬘，陈老莲箧室，善花鸟草虫。崔青蚓二女皆工画，见称于王渔洋。恽冰字清於，南田之女；马荃字江香，元驭之女：花卉皆有父风，妙得家法。蔡含字女萝，工山水人物禽鱼；金玥字晓珠，山水摹高房山，亦善水墨花卉，称为两画史，皆如皋冒辟疆姬人。徐眉本姓顾，字横波，合肥龚鼎孳箧室，山水天然秀绝，兰竹追摹马

清 陈书 秋塍生植轴
绢本设色 台北故宫博物院藏

守贞。黄媛介字皆令，秀水人，画似吴仲圭。杨芬字瑶华，吴人，兼工诗画，仕女秀丽。方畹仪号白莲居士，歙人，罗聘室，善梅花兰竹。董琬贞字双湖，武进汤贻汾室，工画梅。其女嘉名字碧生，工白描人物，画法之妙，出自家传。吴珩字玉卿，桐城吴廷康女，画花卉。咸丰中，殉寇难。任雨华，萧山任伯年之女，工山水，有家法。盖多收藏繁富，学有渊源。故于耳濡目染之余，见其妙腕灵心之致。非以调脂抹粉，徒博虚声已耳。

中国画史馨香录

序

　　古来画史众矣，载籍所稽，未可罄竹。上焉者肇基文化，应运而兴；下焉者受授师承，变迁不易。故一代之中，庸工冗杂，滥厕吹竽，不可胜计；而超前跞后，卓然自立，恒不数人。其或年代绵远，而精神不磨，记传留存，而典型犹在，举足以鼓舞后学，发扬天机，皆绘事中人所当顶礼而尸祝之者也。因为芟繁就要，连类并书。综先哲之旧闻，阐艺林之奥旨。不揣其陋，用缀于篇。曰《馨香录》。

上古三代画

周宋元君画者

稽之先哲，推论画源，务求高远，皆崇邃古。唐张彦远《叙画源流》云：龟书效灵，龙图呈宝，自巢、燧以来，已有此瑞。宋郭若虚叙山水训，言《易》之山坟、气坟、形坟，出于三气，皆画之椎轮。韩纯全言：史皇收鱼龙龟鸟之形，苍颉因而为字，遂谓画先而书次之。不知上古浑噩，未立书画之名，画即书，书即画也。自象形为六书之一，而形者必藉于无形，故同是山也，水也，石也，林木也，而工拙殊，同一工也，而法派异。有形者易省，无形者难知。所以画工如毛，而名家不世出。清唐岱《绘事发微》。学者由有形以至于无形，故画分三品。气韵生动，出于天成。人莫窥其巧者，谓之神品。运墨超纯，傅染得宜，意趣有余者，谓之妙品。得其形似，而不失规矩者，谓之能品（南齐谢赫《论画三品》）。能品者，众工之事也；至于妙品，非画者人力之所能为也。若夫才识清高，挥豪自逸，生而知之，不假形似，岂非天乎！吾窥古人之微，而睹其佚事，于周一人焉，曰宋元君画者。宋元君将画图，众史皆至，受揖而立，舐笔和墨，在外者

半。有一史后至者，僵僵然不趋，受揖不立。因之舍，公使人视之，则解衣般礴，臝，君曰："可矣，是真画者也。"（《庄子》）然吾尝疑在周之时，宋恒有愚人之目。《传》曰"郑昭宋聋"，《孟子》曰"无若宋人然"，皆是也。然观宋元君，能知真画者于众史之中，岂可谓愚乎？其画者举止昂藏，不肯伈伈睍睍求媚于显贵，愚者而能之乎？庄子称之，以为画者传神。邓椿有言曰：多文晓画。是古来晓画，宜莫如庄子，古来第一流画家，宜莫如宋元君画者。虽出乎其先，黄帝之初，画有史皇，犹之《诗》《书》《礼》《乐》《易》《象》《春秋》，掌于史官，职守所司，君学之一而已。所以虞廷作绘，五采彰施；夏禹铸鼎，百物为备。推之旃常服冕，盛于成周；公卿祠堂，图于荆楚。其昭法戒而著典章者，聪明才智，无不屈服于庙堂严威之下，皆不过庸工之所为，碌碌无足深考。必如宋元君画者，其气概不凡，磊磊落落，弸中襮外，无非天机之流露，而后任意挥洒，可无势利荣幸之私，挠其心志，其画乌得不神哉！

两汉士大夫画

蔡邕 张衡

汉画之见于史志者，有《甘泉宫图》（《汉书·郊祀志》）、《麟阁图》（《苏武传》）、《明堂》（《郊祀志》）、《殿门》（《景十三王传》）之属，兵家（《艺文志》）、府舍（《南蛮传》）莫不有图。明帝之时，雅好图画，别立画官，诏博学之士班固、贾逵辈，取经史事，命尚方画工图画（张彦远《历代名画记》）。又梦见金人长大，顶有光明。以问群臣，或曰西方有神，名曰佛，其形长丈六尺而黄金色。帝于是遣使天竺，问佛道法，遂于中国图画形象焉（《后汉书·西域传》）。是当为中国画圣贤佛像之最盛，所惜年湮代没而不获睹。今可见者，后汉石刻画而已。《李翕西狭颂》称翕尝令渑池，治崤嵚之道，有黄龙、白鹿之瑞。其后治武都，又有嘉禾、甘露、连理木之祥，皆图画其像，刻石在侧。论者谓近世士大夫喜画，自晋以来，名能画者，其笔迹有存于尺帛幅纸，盖莫知其真伪，往往皆传而贵之，而汉画则未有能得之者。及得此图，所画龙鹿、承露之人、嘉禾连理之木，然后汉画始见于今。又皆出于石刻，可知其非伪也（《元丰类稿》）。然汉人

图画于墟墓间见之，史册及《水经》所载之石室画像，不一而足，其为后世文人学士善于墨戏者之所取法，以成雄奇深厚、超前绝后之技，知有得于此碑碣镌刻之精神者，犹可想见。而若陈敞、毛延寿所画人形，丑好老少得真（《西京杂记》）。直是寻常画工，利禄熏心，与汉公孙弘辈之以经饰吏治而博取卿相者无异，其猥琐龌龊，不足以寿贞珉必矣。尝考古人摩崖碑碣，恒多通人博士，自书自刻。推之画事，何独不然！我仪其人，当如忠孝素著，为旷世逸才之蔡邕；或才高于世，无骄尚之情，从容淡静，不交接俗人之张衡，庶几近之。而惜乎蔡伯喈之三绝，所画赤泉侯五代将相，既不复存；张平子之通五经、贯六艺，写建州蒲城山兽，亦徒成为往事。而仅留此片石，不传作者之名字，穆穆旼旼，以峊存于千古，殊深吾低徊往复，思古人于不置也。

魏晋大家

曹弗兴 卫协 顾恺之

魏晋以来，吴有曹弗兴，吴兴人，为吴中八绝之一。吴兴后来画家甚多，曹当作祖。所画人物皴皴，独开其先。昔"曹衣山水，吴带雷风"（《画鉴》），以山水状其褶叠之工，以雷风形其挥霍之迅，后人指为"曹衣出水，吴带当风"，易一"出"字、"当"字，语亦可通。譬之"别风淮雨"，文人摘词，非不可成故实，而于古人作画真意，终于湮没不彰。学者遂创铁线皴、兰叶皴之目，以辨别曹、吴两家之笔法，泥孰甚焉。

司马代兴，卫协、荀勖，先后齐名。协号画圣，勖师事之。时师卫协、荀勖者，有史道硕、王微之。二人者，伎能上下，优劣未判。至南齐谢赫，始云王得其意，史得其似。若是，则微之所得者神，硕之所写者形。意与神，超出乎丹青之表，形与似，未离乎笔墨蹊迳之中。摭实翔虚，各臻神妙。用此辨悟，可得真诠。尝考卫协作《北风图》，顾恺之称其巧密于情思，自以所画为不及。此知经营惨淡，能状难显之形，而开后人以摹虚之渐，当自协始。其善学之徒，能于形似神似，极深研几，成为绝艺。以视世之刻

舟求剑、胶柱鼓瑟者，徒沾沾于迹象，取图经粉本，含毫呫墨而求生活，又不啻霄壤矣。

顾恺之，字长康，小字虎头，晋陵无锡人。尝官散骑常侍，博学有才气，丹青独造其妙。当兴庆中，瓦官寺初置，僧众设会，请朝贤鸣刹注疏。其时士大夫莫有过十万者。既至长康，直打刹注百万。长康素贫，众以为大言。后寺众请勾疏，长康曰："宜备一壁。"遂闭户往来一月余日，所画维摩一躯。工毕，将欲点眸子，乃谓寺僧曰："第一日观者，请施十万，第二日可五万，第三日可任例责施。"及开户，光照一寺，施者填咽，俄而得百万（《历代名画记》）。夫以擅工一艺，倾动四方，共掷巨金，如操左券，可谓难矣。观其大言骇俗，不名一钱，其与泗上亭长，骂骂狎侮之情，初无略异。乃画成启室，士女围观，百万酿金，润笔之丰，古无其匹，岂不豪哉！相传长康所画，笔法如春蚕吐丝，初见甚平易，且形似时或有失；细视之六法兼备，傅染以浓色，微加点缀，不求晕饰，世谓之三绝。三绝者，画绝、痴绝、才绝也。有长康之才气，其画宜神固也。

独至于痴。《说文》徐注："痴者，神思不足，亦病也。"史载恺之尝以一厨画，糊题其前，寄桓玄，皆其深所珍惜者。玄乃发其厨，后窃其画，而缄闭如旧以还之，绐云未开。恺之见封题如初，但失其画，直云妙理通灵，变化而去，亦犹人之登仙，了无怪色。（见《晋书》本传。）诚于接物，受绐不疑，似痴而非真痴，正如《汉·韦贤传》所称"今子独坏容貌，蒙耻辱，为狂痴，光耀而晦不宣"。晋王湛有德，人皆以为痴之类，岂其有

才不欲显露其才，而以痴自晦耶？语云："用志不分，乃凝于神。"惟其入神，不觉为痴：人所谓痴，乃其神也。是故，虎头痴后，阅千百年，而有淹通三教之黄子久，且以大痴自号，其学虎头之痴耶？其真神于画者哉！

顾恺之论画见《历代名画记》，录之如左：

凡画人最难，次山水，次狗马。台榭，一定器耳，难成而易好，不待迁想妙得也。此以巧历，不能差其品也。

小列女　面如恨，刻削为容仪，不尽生气，又插置大夫，支体不以自然。然服章与众物既甚奇；作女子尤丽，衣髻俯仰中，一点一画，皆相与成其艳姿。且尊卑贵贱之形，觉然易了，难可远过之也。

周本记　重叠弥纶有骨法，然人形不如小列女也。

汉本记　季王首也，有天骨而少细美。至于龙颜一像，超豁高雄，览之若面也。

孙武　大荀首也，骨趣甚奇。二婕以怜美之体，有惊据之则，若以临见妙裁，寻其置陈布势，是达画之变也。

醉容　作人形骨成，而制衣服幔之，亦以助神醉耳。多有骨俱，然蔺生变趣，佳作者矣。

穰苴　类孙武而不如。

壮士　有奔腾大势，恨不尽激扬之态。

列士　有骨俱，然蔺生恨急列不似英贤之概，以求古人，未之见也。然秦王之对荆卿，及复大闲，凡所类虽美而不尽善也。

三马　隽骨天奇，其腾踔如蹑虚空，于马势尽善也。

东王公　如小吴神灵，居然为神灵之器，不似世中生人也。

七佛及夏殷与大列女　二皆卫协手，传而有情势。

北风诗　亦卫手，巧密于精思，名作，然未离南中。南中像兴，即形布施之像，转不可同年而语矣。美丽之形，尺寸之制，阴阳之数，纤妙之迹，世所并贵。神仪在心，而手称其目者，玄赏则不待喻，不然真绝。夫人心之达，不可惑以众论。执偏见拟通者，亦必贵观于明识。夫学详此，思过半矣。

清游池　不见京镐作山形势者，见龙虎杂兽，虽不极体，以为举势，变动多方。

七贤　惟嵇生一像最佳，其余虽不妙合，以比前诸竹林之画，莫能及者。

嵇轻车诗　作啸人似人啸，然容悴不似中散，处置意事既佳，又林木雍容调畅，亦有天趣。

陈太丘二方　太丘夷素似古贤二方为尔耳。

嵇兴　如其人。

临深履薄　兢战之形，异佳有裁。自七贤以来，并戴手也。

按，《历代名画记》又载顾恺之《魏晋胜流画赞》及《画云台山记》，唐张彦远谓其文词字句，自古相传，脱错殊甚，未得妙本，无由校勘，引为憾事。惟此论画，寥寥数则，尚可略寻端倪。然而乌焉三写，舛缪滋多，审其语气，犹所不免。学者掇其菁英，弃其糟粕，不以词害意焉可矣。画本学术之一端，指事物之原理曰学，指事物之作用曰术。折衷群言，以昭公论。则古人评骘之词，本口耳相传之旧，溯厥本源，征诸贤哲，道与艺合，兼备师儒。

盖孔、墨悲天悯人之学，其说不行。有心人目击时艰，由悯世之义，易为乐天，举世浑浊，世变愈亟。殷忧之士，知治世之不可期，由乐天之义，易为厌世。是故东汉以降，学术墨守陈言，图画之作，以羽翼经传。东晋处于南方，士夫因萃于南。学者时崇老、庄，雅好文艺，而品慨犹多高尚，独辟新想，而开南朝之玄学者，其在斯乎？

晋代六朝大家

戴逵　宗炳

戴逵，字安道，博学善属文，能鼓琴，尤好画。尝作《南都赋图》，范宣初以为无用，不宜劳心于此，看毕咨嗟，称为有益，始重画。太宰武陵王晞。闻其善鼓琴，使人召之。逵对使者破琴曰："戴安道不为王门伶人！"后徙居会稽之剡县，武帝时累征不就，郡县敦迫不已，乃逃于吴。逵之子颙，字仲若，并善琴，有画名，隐于桐庐。后游吴下，吴下士人，共为筑室，聚石引水，植林开涧以居之。永初、元嘉中，屡征不就。

宋宗炳，字少文。武帝领辟为主簿，不就，答曰："吾栖隐丘壑三十年，岂可于王门折腰耶！"尝西涉荆巫，南登衡岳，因结宇衡山。以疾还江陵，叹曰："老病俱至，名山恐难遍睹。惟当澄怀观道，卧以游之。"凡所游履，图之于室，谓人曰："抚琴动操，欲令众山皆响。"又作一笔画，画百事。南齐之时，炳之孙测，字敬微，不应辟召，亦善画，传其祖业。志欲游名山，乃写炳所画向子平图于壁。隐庐山，画阮籍遇孙登于行障上，坐卧对之，以琴之声，合画之趣，心目交怡，斯为独创。

六朝隋唐大家

陆探微　张僧繇　陶弘景　阎立本　吴道子

书画同源，能以书法通于画法，为古来所独创者，则有陆探微。探微，吴人，明帝时尝侍从左右。工画人物故实，参灵酌妙，动与神会。兼善山水草木。人称画法，必曰顾、陆、张、吴。张彦远谓顾恺之之迹，紧劲缠绵，循环超忽，调格逸易，风趋迅疾，意存笔先，画尽意在，所以全神气也。昔张芝学崔瑗、杜度草书之法，因而变之，以成今草书之体势。一笔而成，气脉通连，隔行不断。惟王子敬明其深旨，故行首之字，往往继其前行，世上谓之一笔书。其后陆探微作一笔画，连绵不断。故知书画用笔同法。陆探微精利润媚，新奇妙绝，名高宋代，时无等伦（《历代名画记》）。画有六法，探微得法为备。世传陆画天王像，衣褶如草篆文，一袖转折起伏七八笔，细看竟是一笔出之者，气势不断。后世无此笔也（《山静居论画》）。

谢赫云：画有六法，一曰气韵生动，二曰骨法用笔，三曰应物写形，四曰随类傅彩，五曰经营位置，六曰传模移写。六法精论，万古不移。自骨法用笔以下五法，可学而能。如其气韵，必在生知，

固不可以巧密得，复不可以岁月到，默契神会，不知其然而然也。故气韵生动，出于天成，人莫窥其巧者，谓之神品。笔墨超绝，傅染得宜，意趣有余者，谓之妙品。得其形似，而不失规矩者，谓之能品（《绘图宝鉴》）。陆探微穷理尽性，事绝言象，包前孕后，古今独立，非复激扬所能称赞。但价重之极乎上上品之外，无他寄言，故屈标第一等（谢赫《古画品录》）。

顾恺之、陆探微而后，当与之齐名而能特创者，有张僧繇，亦吴人。梁天监中，历官至右将军、吴兴太守，以丹青驰誉于时。世谓僧繇画，骨气奇伟，规模宏逸，而六法精备，当与顾、陆并驰争先。僧繇画释氏为多，盖武帝时，崇尚释氏，故僧繇之画，往往从一时之好。金陵安乐寺画龙于壁，点睛者即腾骧飞去。此其事实相传，固不可考，第缣素之上，竟以青绿重色，先图峰峦泉石，而后染出丘壑巉岩，不以墨笔先钩者，谓没骨皴，自其创始，千古为之模范焉。今泰西水彩、油、粉诸画，皆无事于钩斫，与僧繇没骨法最为相近。世人徒惊其设色之秾艳、烘染之鲜明，以为超越中国名画者固多，不知先哲丹青妙绝，已发明于数千年之前。由唐宋元明，学者不替。董玄宰亦尝作没骨画，极为赏鉴家所珍贵，斯可知已。

南朝之时，有道艺兼崇，人品高尚，安于恬退，以尽见志者，惟陶弘景，字通明，秣陵人。年十岁，得葛洪成仙传，昼夜研寻，便有养生之志，曰："仰青天，睹白日，不觉为远矣。"读书万卷，一事不知，以为深耻。善琴棋，工草隶。未弱冠，齐高帝引为诸王侍读。永明中脱朝服，挂神武门，上表辞禄，上赐束帛，月给

茯苓五斤、白蜜二斤，以供服饵。上句容句曲山第八洞，名金坛华阳之天，周回五十里，山中立馆，号华阳隐居，晚号华阳真逸，又曰华阳真人。性爱松，庭院皆植松，每闻其响，欣然以为乐。有时独游泉石，望者以为仙人。梁武帝早与之游，即位，征之不出，有大事无不咨询，时人谓之山中宰相。当避征时，画二牛，一以笼头牵之，一则透迤就水草，梁帝知其意，遂不为官爵逼之。此尤画品之至高者也。梁之元帝，尝有手画蝉雀白团扇及马图。萧贲、刘孝先并以文学见知，兼工画法。贲于扇上图山水，咫尺之内，便觉万里为遥，艺林所称，特可宝爱。至若官非通显，每被公私使令，亦为猥役。吴郡顾士端，出身湘东国侍郎，后为镇南府刑狱参军。有子曰庭，西朝中书舍人。父子并有琴书之艺，尤妙丹青，常被元帝所使，每怀羞恨。彭城刘岳，橐之子也，仕为骠骑府管记平氏县令，才学快士，而画绝伦。后随武陵王入蜀，下牢之败，遂为陆护军画支江寺壁，与诸工巧杂处（《颜氏家训》）。古来名士因画之工，不自韬晦，致贻耻辱，可深慨叹。然读书万卷，著述宏多，博通易理、释老诸书，兼工书画，如梁元帝，足称雅尚，所撰《山水松石格》，尤有可观者焉。文曰：

夫天地之名，造化为灵。设奇巧之体势，写山水之纵横。或格高而思逸，信笔妙而墨精。由是设粉壁，运神情，素屏连隅，山脉溅瀑，首尾相映，项腹相近。丈尺分寸，约有常程。树石云水，俱无正形。树有大小，丛贯孤平。扶疏曲直，耸拔凌亭。乍起伏于柔条，便同文字。（原阙八字。）或难合于破墨，体向异于丹青。隐隐半壁，高潜入冥。插空类剑，陷地如坑。秋毛冬骨，夏荫春

英。炎绯寒碧，暖日凉星。巨松沁水，喷之蔚荣。哀茂林之幽趣，劚杂草之芳情。泉源至曲，雾破山明。精蓝观宇，桥彴关城。行人犬吠，兽走禽惊。高墨犹绿，下墨犹颓。水因断而流高，云欲坠而霞轻。桂不疏于胡越，松不难于弟兄。路广石隔，天遥鸟征。云中树石宜先点，石上枝柯末后成，高岭最嫌邻刻石，远山大忌学图经。审问既然传笔法，秘之勿泄于户庭。（《画苑补益》）

六代作画，益邻板滞。降于隋代，有孙尚子者，思矫其弊，善为战笔之体，甚有气力，衣服手足，木叶川流，莫不战动，画笔为之大变。张彦远言：魏晋以降，名迹在人间者，皆见之矣。其画山水，则群峰之势，若钿饰犀栉，或水不容泛，或人大于山，率皆附以树石，映带其地，列植之状，则若伸臂布指。详古人之意，专在显其所长，而不守于俗变也。又曰：古人嫔擘纤而胸束，古之马喙尖而腹细，古人台阁竦峭，古之服饰容曳。故古画非独变态有奇意也，抑亦物象殊也。至于台阁树石、车舆器物，无生动之可拟，无气韵之可侔，直要位置向背而已。

顾、陆以降，画迹鲜存，难详言之，无可深考。唐初二阎擅美，渐变所传，尚犹状石则务于雕透，如冰澌斧刃；绘树则刷脉镂叶，多栖梧苑柳，功倍愈拙，不胜其色。所以太宗尝与侍臣泛春苑池中，有异鸟随波容与，太宗击赏数四，诏座者为咏，召阎立本写之。阁外传呼云画师，阎立本时为主爵郎中，奔走流汗，俯临池侧，手挥丹青，不堪愧报。既而戒其子曰："吾小好读书，幸免墙面；缘情染翰，颇及侪流。惟以丹青见知，躬厮养之务，辱莫大焉。汝宜深戒，勿习此也。"（《大唐新语》）总章元年，立本以司

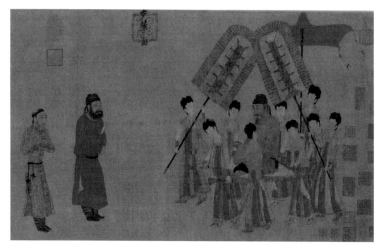

唐　阎立本　步辇图　绢本设色　故宫博物院藏

太平常伯拜右相，史称其有文学，尤善应务。与兄立德，以画齐名。尝写秦府十八学士、凌烟阁功臣等，尽皆辉映前古，一时称妙。然此犹画工哲匠所能为之，无关天趣。宜其至荆州，视张僧繇画，初犹未解也。立本家代善画，至荆州，视张僧繇旧迹曰："定虚得名耳。"明日又往，曰："犹是近代佳手！"明日又往，曰："名下无虚士！"坐卧观之，留宿其下，十日不能去。沈颢论画云："专摹一家，不可与论画；专好一家，不可与论鉴画。"张彦远言张僧繇点曳斫拂，依卫夫人《笔阵图》，一点一画，别是一巧，钩戟利剑森然。其画同由书法而来，非徒师于郑法士、展子虔者所能轻易领悟。二阎皆师郑、展。展子虔画人物，描法甚细，随以色晕开。人物面部，神彩如生，意度具足。可为唐画之祖（汤垕《画鉴》）。郑法士长于人物，至冠缨丝带，无不有法。而仪矩风度，

取象其人。自僧繇以降，郑君足称独步（《后画品》），要不足媲于僧繇也。张怀瓘《画品》，断神、妙、能三品，定其等格上、中、下，又分为三。其格外有不拘常，又有逸品。朱景玄《唐朝名画录》，神、妙、能、逸，分为四品，神品上一人，称吴道子云。

张怀瓘称吴道子画为张僧繇后身，识者靆之。唐吴道玄，字道子，阳翟人。少孤贫，天授之性，年未弱冠，穷丹青之妙，浪迹东洛。玄宗知其名，召入内供奉。大略宗师张僧繇，千变万状，纵横过之。两都寺观图画墙壁四十余间，变相人物，奇踪诡状，无一同者。其画中门内神，圆光最在后，一笔成。当时坊市老幼，日数百人竞候观之，缚阑施钱帛与之齐。及下笔之时，望者如堵，风落电转，规成月圆，喧呼之声，惊动坊邑，或谓之神助。事与顾恺之瓦官寺中画维摩像，豪概相类。又开元中，将军裴旻居母丧。诣道子，请于东都天宫寺画神鬼数壁，以资冥助。道子答曰："废画已久。若将军有意为吾缠结舞剑一曲，庶因猛励，获通幽冥。"旻于是脱去缞服，若常时装饰，走马如飞，左旋右抽，掷剑入云，高数十丈。若电光下射，旻引手执鞘承之，剑透石而入，观者数千百人，无不惊栗。道子于是援毫图壁，飒然风起，为天下之壮观。道子平生所画，得意无出于此（《独异志》）。此如张长史见公孙大娘舞剑器，始得低昂回翔之状。所谓师授之外，贵有自得之处，其在斯乎？天宝中，玄宗忽思蜀中嘉陵江山水，遂假吴生驿递，令往写貌。及回日，帝问其状，奏云："臣无粉本，并记在心。"遣于大同殿图之，嘉陵江三百里山水，一日而毕。时有李将军山水擅名，亦画大同殿壁，数月方毕。玄宗云："李思训数月之功，

吴道玄一日之迹，皆极其妙。"吴道子笔法超妙，为百代画圣。早年行笔差细，中年行笔似莼菜条，人物有八面，生意活动，其傅采于焦墨痕中，略施微染，自然超出缣素，世谓之吴装。(《画鉴》。) 道子好酒使气，每欲挥豪，必须酣饮。学书于张长史旭、贺监知章，学书不成，因工画。曾事逍遥公韦嗣立为小吏，因写蜀道山水，始创山水之体，自为一家。(《历代名画记》。) 朱景玄谓观吴生画，不以装背为妙，但施笔绝纵，皆磊落逸势；又数处阁壁，只以墨踪为之，近代莫能加其采绘。知此可见后来逸品画，未尝非吴生开其先路也。

唐代大家之创格

王维　李思训

绘事常因文化为转移，名家即由时世而特起。唐初楷崇献美，词沿骈俪，故二阎画法，犹宗六朝，无甚变易。玄宗之时，诗人李白、杜甫，气运宏开。王维以能诗称，诗中有画，画中有诗，其画遂为世人所珍重。禅宗至唐弘忍始分为南北二派。弘忍有弟子慧能及神秀二人，神秀行化于北地，称北宗；慧能行化于南方，称南宗。北宗始自神秀。神秀有云："身似菩提树，心如明镜台。时时勤拂拭，不使惹尘埃。"斯旨亦属微妙，但未能直抵天性。南宗始自慧能。慧能有云："菩提本无树，明镜亦非台。本来无一物，何处惹尘埃。"弘忍以衣钵付之。弘忍即五祖，慧能即六祖也。画家之南宗，始于王维。字摩诘，官至尚书右丞，家于蓝田辋川。兄弟并以科名文学冠绝当时，故时称"朝廷左相笔，天下右丞诗"。其画山水松石，踪似吴生，而风致标格特出（《唐朝名画录》）。右丞始用渲淡，一变钩斫之妙。画《江山雪霁图》，绢本，长四五尺，林木细秀，烟峦澹远，境地清旷，皆非宋元人梦见，董玄宰至称为海内墨皇。又《钓雪图》，都不皴染，但有

唐 王维 江干雪意图 绢本设色 台北故宫博物院藏

轮廓。《山居图》笔法类似赵大年。《捕鱼图》，树叶皆如"个"字，枯树似郭熙。李竹懒谓摩诘画有极简古粗疏者，作树头如撮米，树本如丁橛，山如浪起，沙如锥画，千重百重，只于梢末露之。画《辋川图》，久不存。郭忠恕而后，元盛子昭，明宋石门，皆有摹本。丛山峻岭，幽深奥折，密林曲院，窈窕清闲，云影岚光，沙痕水气，各极其致。原本起"辋水"，结"漆园"；盛本结"辛夷坞"，多"鹿苑寺""母塔坟"；原本与宋本同。吴匏庵言寅阳徐太常家有《辋川》一卷，宋人藏竹筒中。以之挂门，后启视乃《辋川图》也。绢素极细，以浮粉着树上，潇洒清韵，应宋人临本（《妮古录》）。董玄宰遣使持书求借，自叙生平画学造诣，必得一见此迹，庶能成就所学，意婉而辞甚卑。手书三通，向藏吴门缪氏。至谓"右丞云峰石迹，迥合天机，笔思纵横，参乎造化，唐以前安得有此画师"，推许可谓尽矣。右丞有《山水诀》一篇，文皆俪体。首言"画道之中，水墨为上"，因开士习之先声。又云"手亲笔砚之余，有时游戏三昧。岁月遥永，颇探幽微。妙悟

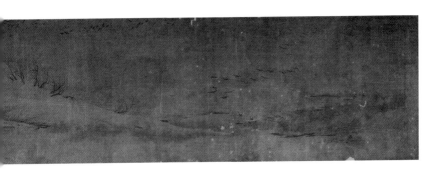

者不在多言，善画者还从规矩"，是言致力于人工，务求得其天趣，
而造于精微之域者，必当实事求是也。其传为张璪、荆浩、关仝、
郭忠恕、董源、巨然、米氏父子，以至元之四家，亦如六祖之后
之有马驹、云门然已。

　　北宗首推李思训。武后立朝，思训弃官潜匿，不甘污浊以恋
华膴，其品既高雅，自非凡俗可望项背。早以艺著，一家五人，
并善丹青。（思训弟思诲，思诲子林甫，林甫弟昭道，林甫侄凑。）
书画称一时之妙。后世鲜称其书法者，盖以画掩其书。论者谓为
李氏父子笔墨之源，皆出于展子虔辈。山水泉林，笔格遒劲，得
湍濑潺湲、烟霞缥渺难写之状，用金碧辉映，为一家法。思训开
元中除卫将军，与其子昭道中舍俱得山水之妙，时人号大小李将
军。思训品格高奇，山水绝妙，鸟兽草木，皆穷其态。昭道图山
水鸟兽，虽多繁巧，智慧、笔力不及思训（《名画录》）。昭道
一派，流为赵伯驹、伯骕，精工之极，又有士气。后人仿之者，
得其工不能得其雅。若元之丁野夫、钱舜举，犹有不逮。后五百年，

有仇实父，庶几近似。昭道所画层楼叠阁，俱界画精细，寸人豆马，须眉毕具。文衡山言画家宫室，最为难工，谓须折算无差，乃为合作。盖束于绳矩，笔墨不可以逞。稍涉畦畛，便入庸匠（《甫田集》）。其后来李公麟山水，似李思训；张择端《清明上河图》，亦近李昭道。唐人矩矱，全宋犹存，惟其笔法纤细，为能出自性天，是以可贵。所惜骨力尚乏，虽邀赏鉴，美犹有憾耳。

唐代士大夫画家

郑虔　卢鸿　张志和　王洽　张璪

唐世文学兴盛，士夫工画，各有专门，才艺纷纭，难于胪举。孙位长于水，张南本长于火，画水有奔湍巨浪与山石曲折之形，画火见势焰逼人、怀惧怛几仆之状。时谓孙位之水几于道，南本之火几于神。韩滉（字太冲）好图田家风俗，胡璩（范阳人）工画番马穹庐，张询（南海人）作早午晚三时之山，檀生（名智敏）工屋木楼台，出一代之制。杨昇、陈闳尝写御容，张萱、周昉多作贵嫔。余若韩幹画马，戴嵩画牛，于锡画鸡，薛稷画鹤，滕王元婴画蜂蝶，边鸾画花鸟，无不角技争能，尽极工巧，足为艺林增色。其兼诗书画者，尤称郑虔（郑州荥阳人），画山饶墨，树枝老硬。又好书，尝自写其诗并画。玄宗书其尾曰"郑虔三绝"。与杜子美交善，而萧然物外，游心澹泊，曾不以世虑撄怀者，有卢鸿，字浩然，范阳人。隐嵩山间，开元中以谏议大夫召。固辞，赐隐居服、草堂一所，令还山。喜写山水，多平远之趣。张志和，号烟波子，常渔钓于洞庭湖。颜鲁公典吴兴，知其高节，以渔歌五首赠之。张乃随句赋象，人物舟船，烟波风月，皆依其文写之，

曲尽其妙。王洽（张彦远作王默）能泼墨成画，多敖放于江湖之间。每欲作图，必沉酣之后，先以墨泼幛上，因其形似，或为山石，或为林泉，自然天成，不见墨污之迹。项容作《松风泉石图》，师事王洽，挺特巉绝，自是一家。毕宏亦作《松石图》于左省壁间，一时文士有诗称之。其落笔纵横，变易常法，意在笔先，非绳墨所能制，故得生意为多。张璪（一作藻），字文通，吴郡人。衣冠文行，为一时名流。善画松石山水，自撰《绘境》一篇，言画之要诀，毕庶子宏，一见惊异之。璪尝手操双管，一为生枝，一为枯枒，而四时之行，遂驱笔得之。所画山水，高低秀绝，咫尺深重，一时号为神品。此皆矫然拔俗，不以画自囿者也。

五代两宋之名家

荆浩 关仝

五代之乱，海内分裂，又成十国，骚扰极矣。河南荆浩，博学能文，以五季多故，隐于太行之洪谷，以画自适，山水称唐末之冠。作《山水诀》，为范宽辈之祖。善为云中山顶，四面峻厚。以山水专门，颇得意趣（米芾《画史》）。自撰《山水诀》一卷。语人曰："吴道子画山水有笔而无墨，项容有墨而无笔。吾当采二子之所长，成一家之体。山水所画，屋檐皆仰起，而树石极粗"（周密《云烟过眼录》）浩承唐吴道子、王维一派，而不为其范围所囿，故其笔墨特高。"笔墨"二字，当时人多不晓。画岂笔墨而能成耶？惟但有轮廓而无皴法，即谓之无笔；有皴法而无轻重向背、云影明晦，即谓之无墨。既就轮廓，以墨点染渲晕而成者，谓之发于墨；干笔皴擦，力透而光自浮，谓之发于笔。笔墨之秘，自浩发之。又用钩锁以开石法。或方或圆，形体自然，其丰姿又极洒脱。生平有四时山水、三峰、桃源、天台等图为最著。画《秋岩萧寺图》，下截古木巨石，上截隙崖高耸，中幅枯林古刹，山门临水，而以云气烘断，高旷之致，尤不易得。读洪谷子诗有"笔

尖寒树瘦，墨淡野云轻"之句，可悟其神韵所生矣。

荆浩《笔法记》《名画山水录》节略：

太行山有洪谷，其间数亩之田，吾常耕而食之。登神钲山，四望皆古松，因惊其异，遍而赏之。明日携笔复就写之，凡数万本，方如其真。明年春来于石鼓岩间，遇一叟，因具问以其来所由而答之。叟曰："子知笔法乎？"曰："叟仪形野人也，岂知笔法耶？"叟曰："子岂知吾所怀耶？"闻而惭骇。叟曰："少年好学，终可成也。夫画有六要：一曰气，二曰韵，三曰思，四曰景，五曰笔，六曰墨。"又言："气者，心随笔运，取象不惑；韵者，隐迹立形，备遗不俗；思者，删拨大要，凝想形物；景者，制度时因，搜妙创真；笔者，虽依法则，运转变通，不质不形，如飞如动；墨者，高低晕淡，品物浅深，文采自然，似非因笔。"又云："笔有四势，谓筋、肉、骨、气。笔绝而断谓之筋，起伏成实谓之肉，生死刚正谓之骨，迹画不败谓之气。故知墨大质者失其体，色微者败正气，筋死者无肉，迹断者无筋，苟媚者无骨。笔墨之行，甚有形迹，今示子之迳，不能备词。"遂取前写者《异松图》呈之，叟曰："愿子勤之，可忘笔墨，而有真景。吾之所居，即石鼓岩间，所字即石鼓岩子也。"遂辞而去。别日访之而无踪，复习其笔术，尝重所传。今遂修集，以为图画之轨辙也。

长安关仝（一作"穜"），初师荆浩，刻苦力学，寝食俱废，常欲过之。仝之画也，山水上突巍峰，下瞰穷谷，卓尔峭拔，能一笔而成。其竦擢之状，突如涌出，而又峰岩苍翠，林麓土石，加以地理平远，磴道邈绝，桥彴村堡，杳漠皆备，故当时推尚之。

五代十国　关仝　山溪待渡图　绢本水墨　台北故宫博物院藏

喜作秋山，与其村居野渡，幽人逸士，渔市山驿，使人见者，如在"灞桥风雪中，三峡闻猿时"，不复有朝市抗尘走俗之状。盖全之画脱略毫楮，笔愈简而气愈壮，景愈少而意愈长。画为秋山，工关河之势，峰峦虽少秀气，而下笔辣甚，深造古淡。山水人物，或皆衣红，石林出干毕宏，有枝无干。有《山行山色图》，层峦危峦，雄峻奇伟，真是北地山势。全师荆浩之长，亦用钩锁以开石法，形体方解，谓之玉印叠寿，故筋骨劲健，此与荆浩大处同而小处异也。其画《层峦秋霭图》，虽祖洪谷子，而间以王摩诘笔法，融液秀润，正其中岁精进之作（《珊瑚网》）。又《仙游图》，大石丛立，屹然万仞，色若精铁，上无尘埃，下无粪壤，四面斩绝，不通人迹，而深岩委涧，有楼观洞府、鸾鹤花竹之胜，杖履而遨游者，皆羽毛飘飘，若仰风而上，非仙灵所居而何？石之立者，左右视之，各见其圆锐、长短、远近之势，石之坐卧者，上下视之，各见其方圆、广狭、薄厚之形，笔墨略到，便能移人心目，使人必求其意趣，此又足见其能也（李廌《画品》）。全画山水入妙，然于人物非工。每有得意者，必使胡翼主人物。《仙游》人物，翼所作也。

北宋开兼工带写之法

董源　巨然

文人之画，自王右丞始，其后董源、巨然、李成、范宽为嫡子（董其昌《画旨》）。董源，字叔达，一字北苑，锺陵人。事南唐为后苑副使。善画山水，水墨类王维，着色如李思训（《图画见闻志》）。源工秋峦远景，多写江南真山，不为奇峭之笔。画小山石谓之矾头，山上有云气，坡脚下多碎石，乃金陵山景。皴法要渗软，下有沙地，用淡墨扫，屈曲为之，再用淡墨破（《画史会要》）。其平淡天真多，唐画无此品，在毕宏上，近世神品，格高莫与比也。峰峦出没，云雾显晦，不装巧趣，皆得天真，岚色郁苍，枝干劲挺，咸有生意，溪桥渔浦，洲渚映带，一片江南也（米芾《画史》）。先是唐人李昇、王宰之伦，多写蜀中山水，玲珑嵌空，巉嵯巧峭，高岭危峰，栈道盘曲。荆浩、关仝犹多峻厚峭拔之山。至北苑独开生面，不为奇峭，画仙人楼阁，用浅绛色，笔最疏逸。不惟树石古雅，人品生动，而中间界画精妙，不让卫贤、郭忠恕辈。然笔极草草，近视之几不类物象，远观则景物粲然。陈眉公言董玄宰携示北苑一卷，谛审之，有二姝及鼓瑟

五代　董源　江堤晚景图　绢本设色　台北故宫博物院藏

吹笙者，有渔人布网漉鱼者，玄宰曰《潇湘图》也（《妮古录》）。
源又工人物，后主坐碧落宫，召冯延巳论事，至宫门，逡巡不敢进，
后主使趣之，延巳云："有宫娥者，青红锦袍，当门而立，未敢
竟进。"使随共谛视之，乃八尺琉璃屏，画夷光其上，盖源笔也。
（《十国春秋》。）宋初承五代之后，工画人物者甚多，北苑而后，
则渐工山水，而画人物者渐少。北苑之人物，知者已鲜。至其山水，
下笔雄伟，有崭然峥嵘之势。重峦绝壁，使人观而壮之。览者得
之，真若寓目。位置皴法，另立门庭。即树木劲挺，亦稍变形势。
论者称为画中之龙。宋人院体，皆用圆皴，北苑独稍纵，画小树
不先作树枝及根。但以笔点成形，画山即用画树之皴，此人不知
（《画禅室随笔》）。北苑画杂树，上只露根，而以点叶高下肥瘦，
取其成形。好作烟景，烟云变灭。作《风雨出蛰龙图》，重云溽起，
蟠高峰而上，浮龙乘之以升，山势岌岌欲崩，其下松林霍靡，有
山水尽亚涛风之势。通幅昏黑杳冥，森然可怕。又知所谓江南景者，
非后世金陵派矣。

　　僧巨然，刘道士，皆各得董源之一体，然得董源之正传者，
巨然为最。刘道士亦江南人，与巨然同师北苑。巨然画则僧在主
位，刘画则道士在主位，以此为别（《画史》）。宋画多无款识，
二画如出一手，世人以此辨之。然巨然师董源，师心而不蹈迹，
如唐人善书，笔法皆祖二王，离而视之，观欧无虞，睹颜忘柳。
若蹈迹者，则是院体画，无复增损。故曰寻常之内，画者谨毛而
失貌。巨然之于北苑。犹云门之于临济，险绝孤兀或少逊，而雄
浑秀丽，非此阿师不可，正在学者会通之耳。巨然少时作矾头，

五代　巨然　层岩丛树图　绢本设色　台北故宫博物院藏

老年平淡趣高，"烟昏山赭重，日落水波明"，是巨小参也。有《长江万里图卷》，画丛山峻谷，曲壑深林，山家幽绝，临江两峰，隐以佛屋，已后江景一路，平山远沙，烟村水竹，掩映江村渔舍，浴凫飞鹭，小艇断槎，点缀于荻洲湖汊间，江波浩淼，隐隐无际，而帆樯远逝，若顷刻千里，令观者有浮宅之思。其《夏山欲雨图卷》，由浦溆入山，犹为晴景，间有云气，亦是晴霭中。至山深写一村落，对山露顶，坡路沙脚，点以密林，余皆空白，烘染云气。又溪云一缕，从密林中透起，弥漫霡霂，蒙盖一山，村落居人，犹往来不断。此后极写雨景。次第精密如此。至笔力险劲圆厚，直是书家所谓画沙印泥，入木三分，浅学何能窥见。瞿昆湖跋语以为从禅定中现出阿僧祇法界，良不诬耳（《图画精意识》）。尝画烟岚晓景于学士院壁，又画故事山水，古峰峭拔，宛立风骨。又于林麓间多为卵石。松柏草竹，交相掩映，旁分小径，远至幽墅，于野逸之景甚备。观此可知董源之变矣。

北宋大家

李成　范宽（黄怀玉、纪真、商训三人附）

　　长安李成，字咸熙，唐之宗室，后避地北海，遂为营丘人。业儒属文，气调不凡，磊落有大志，因才命不偶，遂放意诗酒之间，寓兴于画以自娱。适有显者招成，得书愤笑曰："自古四民不相杂处，吾一儒生，游心艺事而已，奈何使人羁入戚里宾馆，研吮丹粉，与史人同列？此戴逵之所以碎琴也。"却其使不应。后显者阴以厚赂成之相知，术取数幅焉。所画山林泽薮，平远险易，萦带曲折，飞流危栈，断桥绝涧，吐其胸中，而写之笔下。凡称山水者，推为古今第一。有惜墨如金之说，留为后学参悟。平远寒林，前所未尝有。气韵潇洒，烟林清旷，笔势颖脱。墨法精绝，高妙入神，真画家百世师也（《事实类苑》）。尤善摹写，得意处殆非笔墨所成。人欲求画者，先为置酒，酒酣落笔，烟云万状。画山上亭馆楼塔之类，皆仰画飞檐。又绘雪者，无非在峰头树杪积素堆粉而已。惟李成作峰峦林屋，皆以淡墨为之，而水天空处，全用粉填，此其超众长而独自标奇也。作《营丘山水图》，寓象赋景，得其全胜，溪山萦带，林屋映蔽，烟云出没，求其图者，

可以知其处。又松石片幅如砥，干挺可为隆栋，枝茂凄然生阴。作节处不用墨圈，下一大点，以通身淡墨空过，乃如天成。对面皴石，圆润突起。至坡峰落笔，与石脚及水中一石相平，下用淡墨作水相准，乃是一碛直入水中，不若世俗所效直斜落笔，下更无地，又无水势，如飞空中。使妄评之人，以李成无脚，盖未见真耳（米芾《画史》）。宋时有"无李论"，米元章仅见真迹二本，着色者尤绝（《珊瑚网》）。元人王思善，言李成本士夫高尚，以画自娱，兴适则为数笔，岂能对轴？然景祐中，成之孙宥，为开封尹，命相国寺僧惠明购成之画，倍出金帛，归者如市。米元章之"无李论"，只就一时言之，耳食者遂论世无李画，过矣（刘道醇《圣朝名画评》）。至《观碑图》，碑侧小楷画"王晓人物，李成树石"八字，古人合作之迹，在宋绝少，且王晓无传作，惟《图绘宝鉴》云"晓尝于李成《读碑图》上见之"，当即此也。论者谓成笔巧墨淡，山似云雾，石如云动，丰神缥缈，如列子御风焉。时学之者，有许道宁、翟院深为最著。道宁得李成之气，院深得李成之风。许道宁，长安人，学李成画山水。初卖药都门，以画聚观者，故所画俗恶。至中年脱去旧习，稍自检束，行笔简易，风度益著。峰头直皴而下，林木劲硬，自成一家。体至细微处，始入妙理。翟院深，营丘人，师李成画山水。为郡伶人，郡宴方击鼓，顿失节奏，郡长举其过，守诘之。翟对曰："性本好画，操挝之次，忽见浮云在空，宛若奇峰，可谓画范，目不两视，故失其节。"翌日，命院深为画，果有疏突之势，甚异之。其临摹李成，方弗乱真；若论神气，则霄壤也。

北宋　李成　读碑窠石图　绢本水墨　日本大阪市立美术馆

李成《山水诀》述旨，词不备录。

山水画有章法，当自李成发明。首云："凡画山水，先立宾主之位，次定远近之形，然后穿凿景物，摆布高低。次言用笔之法，有云落笔毋令太重，重则浊而不清；不可太轻，轻则燥而不润。

烘染过度则不接，辟缲繁细则失神。其中论树石崖泉，道路屋宇，晦明晴雨，出没烟云，各有适宜，不容混乱。"次论气象，有云："春山明媚，夏木繁阴，秋林摇落萧疏，冬树槎牙妥帖。"又云："春水绿而潋艳，夏津涨而弥漫，秋潦尽而澄清，寒泉涸而凝泚。"非惟章法，实该画理。至云"遥烟远曙，太繁恐失朝昏；密树稠林，断续防他版刻。新篁肥滑，岸石须要皴苍；古树槎牙，景物还兼秀媚"，是又穷神尽变，高下在心；见浅见深；学者善会而已。

宋世山水，超绝唐代者，称李成、董源、范宽。宽，名中正，华原人，性温厚，有大度，故时人目之为宽。居山林间，常危坐终日，纵目四顾，以求其趣。虽雪月之际，必徘徊凝览，以发思虑。学李成笔，虽得称妙，虑出其下，遂对景造意，不取繁饰，写山真骨，自为一家。故其刚古之势，不犯前辈，由是与李成并行。时人议曰："李成之笔，近视如千里之远；范宽之笔，远望不离坐外。"皆所谓造乎神者也。山水好画冒雪出云之势，尤有气骨（《名画评》）。宽师李成，又师荆浩，山顶好作密林，水际好作突兀大石。既而叹曰："与其师人，不若师诸造化。"乃舍旧习，卜居终南、太华，遍观奇胜，落笔雄伟老硬，真得山骨。数年大进，名闻天下（《越画见闻序》）。米元章言其山水崒崒如恒岱，远山多正而折落有势。晚年用墨太多，土石不分。溪出深虚，水若有声。雪山全师摩诘（《画史》）。势虽雄绝，然深暗如暮夜晦暝，浑厚有河朔气象（《画禅室随笔》）。关陕之士，多摹范宽（《林泉高致》）。山水大幅树叶皆草草，枝干皆有自内挺外之势，山石钩斫皆有力，作雨点皴。有《秋山行旅图》，一大山宽居幅五之四，高居幅之半，

北宋　范宽　溪山行旅图　绢本设色　台北故宫博物院藏

不衬远山，伟然屹立，岚气丰茸沉厚，山巅树木茂密。其下作石两层，大路横亘无曲折，路上塞驴络绎。大树行列，树顶山寺涌出，右披瀑水，幽深而出，直泻而下。山寺殿脊，隐隐两层，略为烘断。下有曲涧危桥，密林乱石，若有径通山寺者。设色以赭，用淡墨入石绿染之，树多夹叶。是宽所画，恒多笔拙墨重之作，山头多用小树，气魄雄浑，与李成皆入神品，笔墨皆同，但用法异耳。评画者谓董源得山之神气，李成得山之体貌，范宽得山之骨法，故三家照耀古今，为百代师法。宽之弟子三人，黄怀玉、纪真、商训，皆能著名于时。黄失之工，纪失之似，商失之拙，各得其一体。若怀玉刻意临摹其雪山，遇得意处，正未易断也。

宋郭若虚论三家山水：

画山水惟营丘李成、长安关仝、华原范宽，智妙入神，才高出类，三家鼎峙，百代标程。前古虽有传世可见者，如王维、李思训、荆浩之伦，岂能方驾？近代虽有专意力学者，如翟院深、刘永、纪相之辈，难继后尘。夫气象萧疏、烟林清旷、豪锋颖脱、墨法精微者，营丘之制也。石体坚凝、杂木丰茂、台阁古雅、人物幽闲者，关氏之风也。峰峦浑厚、势壮雄强、枪笔俱匀、人屋皆质者，范氏之作也。

北宋名家

郭　熙

李成寒林，得郭熙以为之佐，犹之董源而后，复有巨然，可称其亚。郭熙，河阳人，为御书院艺学。画山水寒林，施为巧赡，位置渊深。虽学慕营丘，亦能自放胸臆，巨障高壁，多多益壮。郭熙之出，稍后于营丘，故当时以李成、郭熙并称，皆能以丹青水墨，合为一体，不少露痕迹。盖自唐人李思训画金碧山水，王维画水墨山水，南北二宗，迥然不侔。营丘既有"丹青隐墨墨隐水"之妙，熙见唐人杨惠之塑山水壁，又出新意，遂令圬者不用泥掌，止以手抢泥于壁，或凹或凸，俱所不问，干则以墨随其形迹，晕成峰峦林壑，加之楼阁、人物之属，宛然天成。其后作者甚盛，惟熙为之创始，实用宋张复素败壁之余意为之（邓椿《画继》）。故其得云烟出没、峰峦隐显之态，布置笔法，独步一时。早年巧赡工致，晚年落笔益壮。若山水论，言远近浅深，风雨晦明，四时朝暮之所不同。至于溪谷樵径，钓舟渔艇，人物楼观等景，莫不分布得宜，后人遵为画式。其写草树，妙绝千古，石脉自成一家。黄子久以画石如云取之。熙子名思，字若虚，著《林泉高致》。

自言幼时侍其先人游泉石，每落笔，必曰"画山水有法，岂得草草"。少从道家学吐纳，本游方外。家世无画学，盖天性得之。尝见作一二图，有一时委下不顾，动经数旬，又每乘得意而作，则万事俱忘。凡落笔之日，必明窗净几，焚香左右，精笔妙墨，盥手涤砚，如见大宾，神闲意定，然后为之。在衡州尝作《西山走马图》，以付其子思。山作秋意，于深山中，数人骤马出谷口，内一人坠下。人马不大，而神气如生。因指之曰："躁进者如此。"自此而下，得一长板桥，有皂帻数人，乘款段而来者。指之曰："恬退者如此。"又于峭壁之隈，青林之荫，半出一野艇，艇中蓬庵，庵中酒榼书帙，庵前露顶坦腹一人，若仰看白云，俯听流水，冥搜遐想之象。舟侧一夫理楫，指之曰："斯则又高矣。"古人文辞笔墨，无不寓意劝诫之思。画事虽微，皆关庭诏。技进乎道，恒与圣贤之心若互符合，安得以艺事忽之哉！

郭熙《画诀》论笔墨述略：

尝言一种使笔，不可反为笔使；一种用墨，不可反为墨用。墨有用焦墨，用宿墨，用退墨，用埃墨，不一而足，不一而得。笔用尖者，圆者，粗者，细者，如针者，如刷者。运墨有时而用淡墨，有时而用浓墨，有时而用宿墨，有时而用厨中埃墨，有时而取青黛杂墨水而用之。淡墨六七加而成深，即墨色滋润而不枯燥。用浓墨、焦墨，欲特然取其限界，非浓与焦则松棱石角不了然。故尔了然，然后用青墨水重叠过之，即墨色分明，常如雾露中出也。淡墨重叠旋旋而取之，谓之斡淡。以锐笔横卧惹惹而取之，谓之皴擦。以水墨再三而淋之，谓之渲。以水墨滚同而泽之，

北宋　郭熙　雪山行旅图　绢本设色　台北故宫博物院藏

谓之刷。以笔头直往而指之，谓之捽。以笔头特下而指之，谓之
擢。以笔端而注之，谓之点。点施于人物，亦施于木叶。以笔引
而去之，谓之画。画施于楼阁，亦施于松针。雪色用淡浓墨作浓淡，
但墨之色不一而染就，烟色就缣素本色，萦拂以淡水而痕之，不
可见笔墨迹。风色用黄土或埃墨而得之。土色用淡墨、埃墨而得
之。石色用青黛和墨而浅深取之。瀑布用缣素本色，但焦墨作其
旁以得之。水色春绿夏碧，秋青冬黑。天色春晃夏苍，秋净冬黯。
此其丹青水墨之用也。

南宋名家

马和之

荆浩、关全、董源、巨然北宋四大家之外，既有郭熙以为李成之佐，山水画法，蔚然大备。师古人之意，不师古人之迹，各有变体，以开一宗，绝不蹈袭前唐窠臼。然承唐画之遗风，而卓然有立者，若马和之、僧惠崇、燕文贵、燕肃、赵伯驹、赵伯骕、王诜、郭忠恕，其杰出者。北宋画家，多出宣和画院。钱唐马和之，绍兴中登第，官至工部侍郎，人物、佛像、山水俱工，笔法飘然高逸，不务藻饰，而自成一家。所画《毛诗》三百篇，最为著名。每篇俱有画，此犹存古人图经之遗意，所谓辅助经学教育之作也。而惟艺苑高手，乃能绝去习俗之刻画，而传高古之神韵。和之人物，仿吴装，人目为小吴生，极为高、孝两宗所睿赏。世传《毛诗图》，大都皆摹本。相传《豳风图》一卷，自《七月》至《狼跋》凡七段，皆高宗补《诗经》文。高宗尝云："学书当写经书，不惟学字，又得经书不忘。"或每书《毛诗》虚其后，命和之图焉（《宋元画录》）。又着色《唐风》十二图、《小雅》六篇图，由严分宜家藏，转入韩太史某处。画本工为平远，其写山头者百

无一二。古来画《毛诗》图者，如卫协、谢稚、陆探微皆有之，或谓始于马和之，殆非实然。是和之崇尚古法而善变者耳。《风》《雅》八图，虽萧疏小笔，而理趣无涯。陈眉公称其品格高妙，当与郭忠恕妙迹雁行，正如方外不食烟火人，别具一骨相，亦见善于比况也（《清河书画舫》）。《毛诗》图中之目，于《卫风》有画《鹑奔图》，写《卫风·鹑奔》章，不写宣姜轶事，但写鹑雀奔疆，树石悉合程法，览之冲然，由其胸中自有风雅。画《定中图》，登丘相度，得文公营徙之状，子来趋事，得国人悦复之状。其苍莽攸郁，则树之榛粟，椅桐梓漆也，定宿在中，于以作室，可想见矣。画《干旄图》，孑孑干旄，建于车后，两服两骖而维之，正见卫大夫见贤之勤，而彼姝者子，磬折且前，是欲以畀之之气象耳。衣折作马蝗描，古法昭灿，如睹商周法物。画《载

南宋　马和之　小雅节南山之什图（之一）　绢本设色　故宫博物院藏

南宋 马和之 小雅节南山之什图（之二） 绢本设色 故宫博物院藏

驱图》，许穆夫人本无唁卫事，故不作驱马悠悠，惟指其忧心，
许大夫来告，是夫人意中事，皆于象外描写。《风》《雅》八图者，
四《风》四《雅》，乃《关雎》《考槃》《葛屦》《绸缪》《鹿鸣》
《伐木》《鸿雁》《无羊》也。和之工设色，八图独以白描见长，
不知者以为粉本，臆度之论也。又《二人图》，写《破斧》章诗意。
《伐木图》，写淡色空山老树，二客执柯，仰听黄鸟。此外有《风
柳蝉蝶》《春郊放牧》《倚树观音》《二乔观书》《东山高卧》《范
蠡五湖》《鸡鸣风雨》《寒岩行旅》《东坡诗意》诸图。和之姓氏，
不列画院诸人之中。惟周草窗《武林旧事》，载御前画院仅十人，
和之居其首。或谓和之艺精一世，命之总摄画院事，未可知也。
草窗，南渡遗老，当有所据云。然其脱尽华丽，专为简淡，虽学
吴道子、李龙眠，而善于转变，正与院画习气不同，是为可贵。

宋代名家

孙知微

宋代画学极盛，追踪唐人者，类多师法吴道子、王摩诘、李氏父子数家，而能不失矩镬，超然于寻常蹊径之外，虽由专精所长，自求振拔，要其品格不凡，有可观者。孙知微，字太古，世本田家，眉阳彭山人，寓居青城白侯坝。有《湖滩水石图》，相传在浙右人家，画一石，高数尺，湍流激注，飞涛走雪，论者称其听之有声，笔法甚老（《古今画鉴》）。知微笔法得于唐人孙位，方不用矩，圆不用规，虽工而不中绳墨，称为吴生之流。是知微虽师孙位，犹之师吴道子也。东坡言知微始欲于大慈寺寿宁院壁作湖滩水石四堵，营度经岁，终不肯下一笔。一日仓皇入寺，索笔墨甚急，须臾而成，作输泻跳蹙之势，汹汹欲崩屋也（苏轼《书蒲永昇画后》）。知微画水，其特长已。非惟画水，而仙佛尤工，画《十一曜图卷》，奇古绝伦。十一曜者，日、月、火、水、木、金、土，古称七曜，及唐李弼乾加以紫气、月孛、罗睺、计都四星，始推为十一曜。其先，梁张僧繇有《五星二十八宿》，唐吴道子有《天龙八部像》一卷。画家之以逸格名者，实始唐世吴道子，

五代则僧贯休，宋之孙知微实遥接其衣钵。其写道释人物、宫室器具，大都面部衣纹，以及栋梁门户，事物样式，分秒皆有尺度。初非规规用意为之，往往从心所欲，而自不逾乎矩，笔墨意趣，虽称逸格，而法律森然，机锋奋迅。至如后世画人，一味放纵狂怪，扎名逸笔，以传世者，正自不同。米元章言知微笔法奇异，然是造次而成，平淡生动，有瑰古圆劲之风。倪云林藏有知微所画《江山行旅》，亦言行笔超逸，用墨清润，非人所及，洵可宝也。

宋代名家

郭忠恕

前人评画，言逸品者，尝以郭忠恕与孙知微并称。忠恕，字恕先，一云字国宝，洛阳人。七岁能属文，举童子及第，仕汉为湘阴令从事，周广顺中为《周易》博士，宋初复召为国子监主簿。画师关仝，重楼复阁，间见叠出，天外数峰，妙在笔墨之间（《宋史》本传）。界画原本尹继昭。继昭有《姑苏台阁图》，行笔古雅，渊源有自（《清河书画舫》）。忠恕曾摹王摩诘《辋川图》，精密细润，画格高绝，鉴者谓其虎贲中郎，更无辨处。其画法，尝致力于右丞矣。画《寒林晚山图》，又托李咸熙旧本，自出新规胜概，风干木老，沙明水净，烟开雾合，盖是江皋旧游，使人有忧思穷悴之叹。笔迹天放，不入畦畛。然气摄万山，随意取之，往往得于形似之外。人以见有而索之，恐不得尽也（《广川画跋》）。李咸熙学王摩诘，忠恕又学咸熙旧本，而追摩诘之精神。忠恕状貌奇伟，卓荦不群，工篆隶，凌轹魏晋以来字学，尤精宫室界画，有《越王宫殿图卷》，长三丈余，作没骨山，全图法度森严，亦复清逸之极。然画家宫室最为难工，谓须折算无差，乃为合作。盖束于绳矩，笔墨不可以逞，稍涉畦畛，便入庸匠。世俗论画分

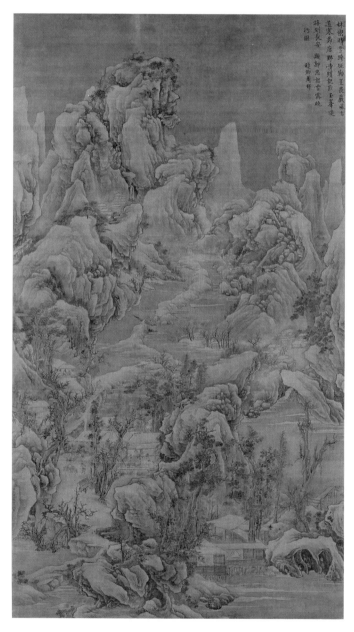

北宋　郭忠恕　雪霁晓行图　绢本设色　弗利尔美术馆

十三科，山水打头，界画打底，故人以界画为易事。不知方圆曲直，高下低昂，远近凹凸，工拙纤丽，梓人匠氏有不能尽其妙者。况笔墨砚尺，运思于缣楮之上，求合其法度准绳，此为至难。古人画诸科，各有其人。界画自唐以前，不闻名家。至五代卫贤始以此得名，然而未为极致。独忠恕以俊伟奇特之气，辅以博文强学之资，游规矩绳准中，而不为所窘。盖其以篆籀画屋，故上折下算，一斜百随，咸中尺度，论者以为古今绝艺。又《避暑宫殿图》，千榱万桷，曲折高下，纤悉不遗，而行笔天放，设色古雅，石脉虚和，唐人画法，至此一变。忠恕虽仕于朝，跅弛不羁，放浪玩世。东坡言其放旷，遇佳山水，辄留旬日，或绝粒不食，盛夏曝日中无汗，大寒凿冰而浴。有求画者，必怒而去，意欲画即自为之。郭从义镇岐下，延至山亭，设绢素粉墨于坐，经数月忽乘醉就图之，一角作远山数峰而已。卒以傲恣流窜海岛，中道仆地，蜕形仙去。是其图写楼居，虽甚精密，而萧散简远，无尘埃气。东坡为之赞云："长松参天，苍壁插水。缥渺飞观，凭栏谁子？空蒙寂历，烟雨灭没。恕先在焉，呼之欲出。"明张丑言，五代干戈之际，风流扫地，是为君子道消之时。然犹有恕先者，以书画擅名，特立于世。或谓其笔意高古，置之康衢，世目未必售也。历年之久，方有知者，至称之为逸品。正如韩愈论文，以谓文似古，人必大怪之；时时作应俗文字示人，则以为好矣。古人难知，如忠恕之画，可想见已。然忠恕作飞仙故实，界画甚严，山水最佳，其人物必求王士元添入（《妮古录》）。画《清济贯浊河图》，一笔贯四十丈，盖笔墨相接，泯然无痕，其神奇有如此者。

宋代名家

惠　崇

宋代浮图，以图名世者，不独巨然，淮南惠崇，亦颇称著。崇，一作建阳人，工水鸟，善为寒汀烟渚小景，潇洒虚旷之状，世谓象人所难到，又称惠崇小景是也。为宋九僧之一。九僧者，剑南希昼，金华保暹，南越文兆，天台行肇，沃州简长，青城惟凤，江东宇昭，峨眉怀古，淮南惠崇，皆工于诗。崇尤工画，王荆公云"画史纷纷何足数，惠崇晚出吾最许"，其超妙可见。《杨仲弘集》有《题惠崇古木寒鸦》诗，所云寒汀寒鸦，其意态荒远，当与王摩诘、李咸熙相类。惟工写水鸟，则近于徐熙；善为烟景，又即董北苑、僧巨然之遗意也。寇莱公延诗僧惠崇于池亭，采阄分题，莱公得池上柳"青"字韵，崇得池上鹭"明"字韵。崇默绕池径，驰心杳冥以搜之，自午及晡，忽以二指点空微笑曰："此篇功在'明'字，凡五押之，俱不倒，今方得之。"公曰："试请口举。"惠崇诗云："照水千寻回，栖烟一点明。"公笑曰："吾之柳功在'青'字，已四押之，终未惬，不若且罢。"惠崇诗有"剑静龙归匣，旗开虎绕竿"；其尤自负者，有"河分冈势断，春入

烧痕青"。时有讥其犯古者，嘲之曰："河分冈势司空曙，春入烧痕刘长卿。不是师兄多犯古，古人诗多犯师兄。"观此可知崇之画，过于诗者必多，岂画家所谓人似我者非耶？虽然，崇之画以右丞为师，又以精巧胜者也。世传其写《江南春》卷为最佳。又《溪山春晓图》，烘染清丽，笔意秀润，山巅水湄，石上林间，点缀禽鸟。东坡《题惠崇小景》云："竹外桃花三两枝，春江水暖鸭先知。蒌蒿满地芦芽短，正是河豚欲上时。"论者谓崇笔法类赵令穰，知赵自惠崇出也。董玄宰言惠崇、巨然皆高僧逃禅者，惠以艳冶，巨然平淡，各有所入。惠崇长于春景，可称专家。后世赵文度、王石谷皆喜仿之，往往于坡陀水曲，写闲花野卉，及飞翔鸠燕之类，别饶景趣，是其一派。

燕文贵

自王右丞称丈山尺树、寸马分人为画山水之诀，故精细之极、咫尺千里者，以燕文贵为擅长。文贵，字叔高，一作文季，吴兴人。初师河东郝惠，惠善山水、人物，文贵往来京师，市画于大门道上，时有待诏高益见而奇之，闻于太宗，命写相国寺树石。端拱中，进纨扇，上赏其精笔。所画山水小卷极精，有《秋山萧寺图》卷最为著名。水墨浅设色，林峦屋宇，人物舟骑，细而且工。至其傅色虽淡，而苍然秀气，入眼自尔殊观，此为文贵之特长也。寺因梁武帝造佛像寺，令萧子云飞白大书"萧寺"二字得名。卷短而画精，为宋秘书省官画。文贵隶军中，太宗朝诏入画院，画极工致。有山水卷，尤为属意之作，旧藏王长垣家。苏东坡跋云：

"轼通守钱塘，日与方外游，借此画逾年。将去郡，乃题其后归之。"倪云林跋文贵《秋山萧寺》，言："己酉二月二十一日为清明日，风雨凄然，舟泊东林西浒，步过伯璇征君高斋，焚香瀹茗，出示此图，展玩既久，因写所赋截句于上，云：野棠花落过清明，春事匆匆梦里惊。倚棹幽吟沙际路，半江烟雨暮潮生。"是东坡、云林皆赏文贵之画者也。然文贵画最不易得。其《溪风图》卷，布景幽峭，笔墨精致。又《古岸遥山》一幛，以北宋而用南宋之脉。《青溪钓翁图卷》以朴澹寓古香，上承唐人堕绪，下启元人正宗，神韵超逸，在牝牡骊黄之外。董玄宰言宋元名画及收藏各家甚备，惟燕文贵小景未见。后于潘侍郎翔公邸舍见《溪山风雨图》，行笔润秀，在惠崇、巨然之间（《画旨》）。又《七夕夜市图》，自安业界北头，向东至潘楼，竹木市井尽存，状其浩穰之所、繁庶之形，至为精备。又富商高氏家，有文贵画《舶船渡海图》，其本大不盈尺，舟如叶，人如麦，而樯帆篙橹，指呼奋勇，尽得情形。至于风波浩荡，岛屿相望，蚊虻杂出，咫尺千里，何其妙也（《画系》）。独《武夷图》，昔人谓其用笔精工，但不劲秀。

北宋　赵令穰　湖乡雪捕图　绢本设色　台北故宫博物院藏

盖其画虽模仿唐人，因过于细巧，终少士夫风韵，鉴者不取。或言其画不师古人，自成一家，而景物万变，观者如真，人称曰燕家景致。岂学古人而未尽古人之长，论者犹有所未足耶？然年代湮远，后人徒窥赝本，肆其讥评，要未可为确论。

赵令穰

右丞一派，师之者各得其长，而惟能守法度，以超越于形迹之外者，不必斤斤于一家，乃为可贵。宋宗室赵令穰，字大年，官至崇信军节度观察留后，追封荣国公。赵太祖五世孙，有美才高行，读书能文。少年因诵杜甫诗，见唐人毕宏、韦偃，志求其迹，师而写之，不岁月间，便能逼真，时贤称叹，以为贵人天质自异，意所专习，度越流俗也。又学东坡，作小山丛竹，思致甚佳。但觉笔意柔嫩，实少年好奇，若稍加豪壮，及有遗味，当不在小李将军下（《画继》）。然论者多谓大年小轴清丽，雪景类王维，汀渚水鸟有江湖意。大年之画，固不必专师右丞可知也。其摹学右丞者，有《江干雪霁图》。王百穀称其水墨丹青，清森古淡，

无宝玦珊瑚、纨绮豪贵之气，可谓蝉脱污泥、皭然高映者。有《秋塘图》，残沙断岸，落雁飞凫，荻花衰草，摹写逼真。有《焦墨渊明赏菊图》，董玄宰题为大年少壮时精能之作。当其少年，非不致力于右丞，或未能脱略于迹象耳。其作《夜潮图》，空水虚明，一望无际，如置身江上，放舟波头，腕下有神，于斯可信。图长江三尺余，而惊涛怒浪，舒蹙跳荡，横亘百里之远，觉汹汹有声。一圆月在上角，近左潮头到处，一大蝙蝠在前，又前稍下作三雁稍大，又前而右为雁数行。数之得七，中杂小蝙蝠二，皆作惊飞之势。其写夜潮，神乎技矣。或谓大年墨妙千古，每就一图，必出新意。而戏之者曰："此必朝陵一番回矣。"盖讥其不能远适，所见只京洛间，不出五百里内故也。又谓更屏声色裘马，使胸中有数百卷书，当不愧文与可。至董玄宰，遂谓不行万里路，不读万卷书，欲作画祖，必不可得。此在吾曹勉之，无望庸史云。盖以徒见其少作云然，要未可据此以轻大年也。大年游心经史，嬉

北宋　王诜　渔村小雪图卷　绢本水墨　故宫博物院藏

戏翰墨，尤工草书。尝作小字，如聚黍米，如聚针铁，笔遒而足法，观之使人目力茫然。其作平远，写湖天淼浩之景，极为不俗。性不耐多皴，然云学王维，而维画正有细皴者，乃于重山叠障有之，大年非有未尽其法，特不欲蹈袭其貌似，以自等于庸工，故成大家。后世画水乡景物，辄曰赵大年，宜其遗赏千秋，重若璆琳也。

王 诜

自唐大小李将军，始作金碧山水，师其法者，不特赵大年。其笔意古雅、墨晕精微、极得唐人遗法者，以王都尉诜为最著。王诜，字晋卿，尚英宗女蜀国公主，官驸马都尉，定州观察史，封开国公，赠昭化军节度使，谥荣安。其先太原人，徙开封。初为利州防御使，虽在戚里，而其被服礼仪，学问诗书，常与寒士角。平居攘去膏粱，黜远声色，从事于书画，作宝绘堂于私第之东，以蓄其所有彝器书画，而东坡为之记。《东坡集》中题王晋卿画

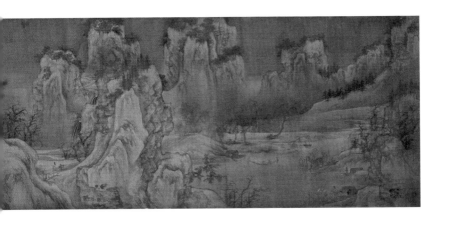

诗四，一曰《山阴陈迹》，二曰《雪溪乘兴》，三曰《四明狂客》，四曰《西塞风雨》。又《答宝月大师》"驸马都尉王晋卿画山水寒林，冠绝一时，非画工能仿佛"。又谓其得破墨之昧。是晋卿山水，其着色师唐李将军，而笔法固学李成也。董玄宰称其脱去画中习气，故能不今不古，自成一家。盖用李成皴法，以金碧为之，此晋卿之特创也。其作《梦游瀛山图》，一名《蓬岛图》，自言元祐戊辰春正月，梦游瀛山，既觉，因图梦中所见。笔画精致，京师贵游蓄之为希世之宝。有《烟江叠嶂图》卷，几二丈。东坡于王定国家赏此图，书十四韵为题赠，晋卿步韵和之，又赓又和，各得长篇。相传四景图，一曰《烟江叠嶂》，二曰《连山绝涧》，三曰《层峦古刹》，四曰《溪山胜赏》（《云烟过眼录》）。晋卿为北宋中巨擘，其遗迹之最烜赫者，为《烟江叠嶂图》，次之《云山图》。又《渔村小雪卷》，明季为戴岩荦所得，后为石谷所购，作枕中秘。《幽谷春归图》作着色山水，间梅花篱落，二客从苍头挈榼提壶，度桥西去。宋光宗题"晴野花侵路，春陂水上桥"句云。亦善画松，东坡手札《答宝月大师》又言："近得古松障子奉寄，非我兄别识，不寄去也。幸秘藏之，亦使蜀中工者见长意思也。"论者谓晋卿笔势秀润绵远，画中分布结构，纡徐掩映之状，妙极工致，断非南宋之所能办。盖山水初无金碧、水墨之分，要在心匠布置如何。若多用金碧，如生色罨画之状，而略无风韵，何取乎墨？其为病则均耳。其后内臣冯觐慕其笔墨，临仿乱真，高宗竟题作王诜，亦可见其画自成家也。

宋代名家

燕 肃

右丞一派，宋李咸熙直接真传，当世无可与之抗衡。其师李咸熙，独不设色者，有燕肃。字穆之，一字仲穆。本燕人，后徙居阳翟，家曹州，遂为阳翟人。举进士，补凤翔府观察推官，累官至礼部尚书，赠太师。尝为龙图阁直学士，人称燕龙图。善山水，与司封郎宋迪、直龙图阁对明复皆师李成。尝侍书燕王府，王求画，一笔不肯与，故其画不见于世。史传称其知明州，革轻悍斗争之俗。作《海潮图》。宋晁说之题诗云："燕公未肯祖虚无，悍俗归仁举国书。莫道邦人都背德，壁间犹有海潮图。"其工于画水，虽孙知微不能专美于前矣。考穆之画所最著明名者，《楚江秋晓图卷》，名贤题咏甚多。流传至元世，为陈孟敷所藏，后亦为人持去，莫知所之，其子良绍不胜惋惜。终良绍之世，不能得。其后锡山华祖芳偶购得之，曰："此陈氏故物也，吾何可私！"持归孟敷之孙永之，永之如获拱璧。明初，如杜东原琼、吴匏庵宽、刘完庵珏、沈石田周皆有题跋，播为美谈。又《书画舫》云，王惟颙氏藏燕肃《楚江清晓图》。惟颙号杏圃，精于医。其孙禄之

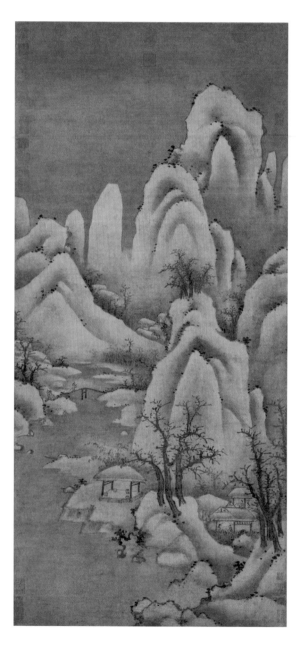

北宋 燕肃 寒岩积雪图 纸本设色 台北故宫博物院藏

吏部名縠祥，禄之殁，书画多为人持去。宋东坡言，画以人物为神，花竹禽鸟为妙，宫室器用为巧，山水以清雄奇富、变态无穷为难。燕公之笔，浑然天成，灿然日新，已离画工之度数，而得诗人之清丽也。观其画卷，向为历代名人所宝贵若此。论者言其在王府，以德业自励，后世乃以能画称，生有巧思，笔力遒媚，正如颜鲁公之政事，几于为书所掩。穆之之山水，以不设色著名，陈永之、王禄之之收藏，今不复见。然或言其《江山雪霁图》，绢本淡着色，青嶂嶙峋，台观缥渺，旅店渔舟，参差位置，右角蹇驴数骑，远渡重关，寒色逼人，雪霁佳境，宛然在目。虽于王右丞、李咸熙一派同工于雪景之法，而所谓独不设色者，又未尽然，论古者诚非可泥此而失彼也！

宋代名人

苏轼（子过附）

苏子瞻以诗文书法之余，寄情绘事，《东坡集》中所论画法甚多，如言"今之画竹者，乃节节而为之，叶叶而累之，岂复有竹乎？故画竹必先得成竹于胸中，执笔熟视，乃见其所欲画者。急起从之，振笔直遂，以追其所见。予心识其所以然而不能者，心手不相应，不学之过也。"东坡之画，能于常形之外，研究其理，固非不学者所可比拟矣。又言："古今画水，多作平远细皱，其善者不过能为波头起伏，人至以手抆之，谓有洼隆，以为至妙矣。然其品格特与印板水纸争工拙于毫厘间耳。"可知今之西法画所谓专于阴阳明暗求形似，不言笔墨，亦不过与摄影术争长，殊与画事无关。唐广明中，处士孙位，始出新意画水，奔湍巨浪，与山石曲折，随物赋形，尽水之变，号为神逸。其后孙知微欲与大慈寺寿宁院壁，作湖滩水石四堵，营度经岁，终不肯下笔。一日仓皇入寺，索笔墨甚急，奋袂如风，须臾而成，作输泻跳蹙之势，洶洶欲崩屋也。东坡论画贵神似，不贵形似，故尚形似之画者，直以为其"见与儿童邻"而已。然而东坡之画，尤非以狂怪为长，

肆奇立异也。其言以为人禽宫室器用，皆有常形。至于山石竹木，水波烟云，虽无常形，而有常理。常形之失，人皆知之；常理之不当，虽晓画者有不知。故凡可以欺世而取名者，必托于无常形者也。虽然，常形之失，止于所失，而不能病其全；若理之不当，则举废之矣。以其形之无常，是以其理不可不谨也。世之工人，或能曲尽其形。而致于其理，非高人逸才不能辨。东坡生平所交王晋卿、李伯时，其画皆精能之至，又得文湖州与之纵论其笔法，故其所作《断山丛筱》《万竿烟雨》《古木疏篁》《竹筱怪石》诸图，皆能水活石润，自写胸中磊落之气，何薳所称"先生戏笔，虽出一时取适，而绝去古今画格，自我作古"，此

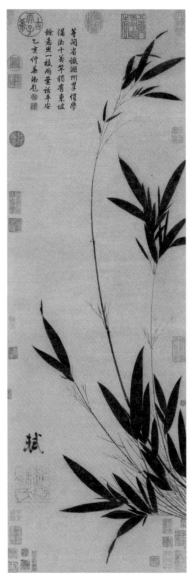

北宋　苏轼　墨竹图
纸本水墨　美国耶鲁大学美术馆藏

为知言。亦如东坡自称观士人画，如阅天下马，取其意气所到；乃若画工，往往只取鞭策皮毛，槽枥刍秣，无一点俊发，看数尺便卷也。然东坡有手画《乐工图》及自画背面图，又工人物写照，尤能无失于常形，而况熟精画理，独得三昧。如此，乌得不神乎？于过，字叔党。书画之胖，克肖其父，又时出新意，作山水，远水多纹，依岩多屋木，皆人迹绝处，并以焦墨为之，此出奇也。

米　芾

　　米元章山水，其源出于董源，天真发露，怪怪奇奇。枯木松石，时出其新意。尝以李伯时常师吴生，终不能去其习气，山水古今相师，少有出尘格，因信笔为之，多以烟云掩映树木，不取工细，不作大图，无一笔关全、李成俗气。人称其画能以古为今，妙以熏染。宣和中，立画学，擢为博士。初见徽宗，进所画《楚山清晓图》，大称旨。复命书《周官》篇于御屏，书毕掷笔于地大言曰："一洗二王恶体，照耀皇宋万古。"徽宗潜立于屏风后，闻之，不觉步出，纵观称赏。元章再拜，求索所用端砚，因就赐，元章喜拜，置之怀中，墨汁淋漓朝服，帝大笑而罢。其为豪放类若此。老归丹阳，将卜宅，久不就。苏仲恭学士，才翁孙也，有甘露寺下滨江一古基，多群木，盖晋唐人所居，以是以研山易之。号海岳庵，有海岱楼，坐见江山，日夕卧起其中，以领烟云出没、沙水映带之趣。又多游江湖间，每卜居，必择山水明秀处。其初本不能作画，后以目所见，日渐模仿之，遂得天趣。其作墨戏，不专用笔，或以纸筋，或以蔗滓，或以莲房，皆可为画。纸不用胶矾，

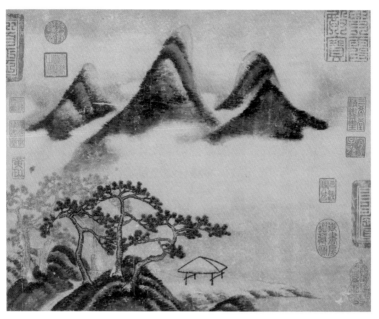

北宋　米芾　春山瑞松图　纸本设色　台北故宫博物院藏

不肯于绢上作一笔。所写云山图，此画法谓之泼墨，当以王洽为百代云山之祖，元章时，谅犹及见之。董玄宰谓米老虽狂，无此大胆独创。顾赤方言米元章画笔本仿唐人，变用己法。邓公寿《画继》言李元俊藏元章青绿山水，明媚仔细，人辄疑其赝，不知元章画如其书，书自魏晋，画自有唐也。生平所作，横直不过三尺。沈石田有题句云："莫怪湿云飞不起，米家原自有晴山。"可以见襄阳山法。昔人论作米家云山，当用淡墨、焦墨、积墨、破墨、泼墨。王麓台称元章画法，品格最高，峰峦以墨运点积成文，呼吸浓淡，进退厚薄，无一执法，观者只知其融成一片，而不知条分缕析中，在在皆灵机。盖宋元各家，俱以实处取气，惟米家于

虚中取气。然虚中之实，节节有呼吸，有照应，灵机活泼，全要于笔墨之外，有余不尽，方无罣碍。故于其平生折服之人，辄曰俗气，非于右丞、李成、关仝瑕疵也。用虚用实，各有不同，行以己法，此为善变。议之者遂谓元章心眼高妙，而立论有过中处，殊未尽然。襄阳《画史》云·"好事者与赏鉴之家为二等。赏鉴家谓其笃好，遍阅记录，又复心得，或自能画，所收皆精品。近世人或有赀力，元非酷好，意作标韵，至假耳目于人，此谓之好事者，置锦囊玉轴，以为珍秘，闻之或笑倒，余辄抚案大叫曰'惭惶杀人'！元章收晋、六朝、唐、五代画至多，在宋朝名笔，亦收置称赏。由其天资高迈，裁鉴精深，故能翰绘轶群，有迈往凌云之致。且其临摹古画，往往乱真，图晋唐间忠臣义士像，得顾、陆标格。自海岳庵及净名斋图，丛壑深秀。曾于纸上写松梢，针芒千万，攒错如铁。又自写照，槃礴之迹，有极精工者。故云仕宦翎毛，贵游戏阅，殊不入清玩家具眼，大略人物牛马一模便似，山水摹皆不成，山水心匠自得处高也。刘公载言元章山树点法，简而能厚，室宇、人物、舟楫皆工细，纯从北苑而来，古人学有原本如是。世称米家山为士夫画，学者宗之。董玄宰生平致力于董、巨、二米最深，致慨俗子点笔便是称为襄阳派。要知米氏父子，睥睨千古，不让右丞，岂可容易凑泊，开人护短迳路耶？观此而知学不师古，自情涂抹，自以为貌合古人者，皆未闻米氏之风者也。

米友仁

古今书画之彦，求其父子济美者，莫过于逸少、子敬，思训、

昭道，徽庙、思陵，元章、元晖。此四家者，以肖子视而翁，而皆不能企及，是非渊源无自，其绝诣固难为继也。元章当置画学之初，召为博士，便殿赐对，因上《楚山清晓图》，既退，赐御书画各一轴。友仁宣和中，为大名少尹，天机超逸，不事绳墨。其所作山水，点缀烟云，草草而成，不失天真，风气肖乃翁也。每自题其画曰"墨戏"。被遇光尧，官至侍郎、敷文阁直学士，日奉清闲之宴。方其未遇时，士夫往往可得其笔。既贵，甚自秘重，虽亲旧间，亦无缘得之。众嘲谑曰："解作无根树，能描蒙潼云。如今供御也，不肯与闲人。"相传有《潇湘图》，自题云："夜雨欲霁，晓烟既泮。"其状类此。所作远山长云，出没万变。林麓近而雄深，冈峦远而挺拔。木露干而高茂，水见涯而渺弥。皆发于笔墨之外，直造巨然、北苑妙处，知其为晚年笔也。当时诸公贵人，求索者日填门，不胜厌苦，往往多令门下士仿作，而亲识"元晖"二字于后。尝自言遇合作处，浑然天成，荐为之不复相似。此卷寂寞简短，不过数笔，而浅深浓淡，姿态横生，使人应接不暇，盖是其得意笔。然元晖作《云山图》卷，自言所至之地，为人逼作片幅，莫知其几千万亿在诸好事家。李竹懒称元晖笔墨妙处，在作树株向背取态，与山势相映。然后浓淡积染，分出层数。其连云合雾，汹涌兴没，一任其自然而为之，所以有高山大川之象。若夫布置段落，视营丘、摩诘辈入细之作，更为整严。譬之祝公妙入风舞，旋转如鬼物，而按其耳目口鼻，与人不差分毫。今人效之，类推而纳之荒烟郁勃中，岂复有米法哉？张青父亦言古今画流不相及处，其布景用笔不必言，即如傅色积

南宋　米友仁　潇湘奇观图（局部）　纸本水墨　故宫博物院藏

墨之法，后人亦不能到。细检唐宋大着色画，高、米水墨云山，皆是数十百次积累而成，故能丹碧晖映，墨彩晶莹。鉴家自当穷究底里，方见良工苦心。慎毋与率意点染、淡装浓抹者，同类而视之也。是知元晖之画，虽似简略，成之亦殊不易，宜其多自矜慎，当不为过。又自题赠李振叔《云山图》卷云："世人知予善画，竞欲得之，鲜有晓余所以为画者。非具顶门上慧眼者，不足以识。不可以古今画家者流求之。"自题《湖山烟雨图》卷云："先子只一同胞姊，适大丞相文正李公曾孙黎州使君。吾第九女弟复以嫁姑之夫前室子李坦，何处得此澄心半匹古纸与女弟。因睹与人作字，管城氏子在手，请作戏墨。爱此纸今未易得，乃乘兴为一挥湖山烟雨。当自秘之，勿使他人豪夺。"小米山水，论者谓其瘦松破屋，面对云山，溪沙清远，芦以萧疏。用笔粗而不率，神气超越，不愧神品。盖米氏父子，多宗董源、巨然之法，稍删其繁复，独画云仍用李将军钩勒笔，如伯驹、伯骕辈，欲自成一家，

不得随人去取故也。董、巨以墨染云气，有吞吐变灭之势。陈眉公言元晖拖泥带水皴，先以水笔皴，后却用墨笔。董玄宰亦言其湘上奇云，大似郭河阳雪山，其平展沙脚，与墨沈淋漓，乃是米家父子耳。元晖有《云山得意图》卷，墨钩细云，满纸浮动，山势迤逦，隐现出没，林木萧疏，屋宇虚旷，山顶浮图，用墨点成，略不经意。自言为儿戏得意之作，尝自负出王右丞之上。晚年墨戏，真淘洗宋时院体，而以造物为师，可称北苑嫡家。此其用法之变，不落前人窠臼者也。

南宋四大家

李　唐

宋立画院，各有试目。尝以自出新意，品评画师。鉴赏之家，论者恒不以院画为重，以为用巧太过，而神不足也。要知宋人之画，亦非后人所易造其堂奥。如李唐、刘松年、马远、夏珪，此南渡以后四大家也。虽画家以残山剩水目之，然可谓之精工之极。李唐、马远、夏珪，用大斧劈皴，刘松年用小斧劈皴，亦用泥里拔钉皴。李唐，字晞古，河阳三城人。徽宗朝补入画院，授成忠郎画院待诏，赐金带，时年近八十。善画人物、山水，笔意不凡，高宗雅重之。尝题《长夏江寺卷》云："李唐可比李思训。"南渡以来，称为独步。画多变化，喜作长图大幛，有《春江不老图》，古松根据大石欲擭，峡口崩湍，汇流怒吼。凌岸直上，白波未已，于诸画中最为狮子吼。虞伯生尝云："后来画者，略无用笔，故不足观。晞古之画，乃犹如画字，正得古象形之意，甚为可嘉。"赵子昂言李唐落笔老苍，所恨乏古意。盖至宋代，全重形似，用笔虽多苍莽，皆无古法。古人书画同源，舜举以隶体为士夫画，正以笔法贵有波磔，当用作书之法为之。李唐改变古法，独行己意，

南宋 李唐 雪景轴 绢本设色 台北故宫博物院藏

南宋　刘松年　溪亭客话图　绢本设色　台北故宫博物院藏

后人每趋愈下，滔滔不返。一曰得古象形之意，一曰所恨无古意，皆虑学者滋其流弊，以事必师古之说也。否则蔚然大家，为一代作手之冠，岂有不融会晋、六朝、唐人名迹，而率尔为之乎？俞学芝题李唐所画《关山行旅图》，言其树石苍劲，全用焦墨，而布置深远，人物生动，盖得洪谷子笔也。吴仲圭言李晞古体格具备古人，若取法荆、关，盖可见耳。近来士人有画院之议，岂足谓深知晞古者哉？文衡山亦言："余早岁即寄意绘笔，吾友唐子畏同志，互相推让商榷，谓李晞古为南宋画院之冠，其丘壑布置，虽唐人亦未有过之者。若余辈初学，不可不学专力于斯，何也？盖布置为画体之大规矩，苟无布置，何以成章？"而益知晞古之为后进之准。虽然，观于元明诸公之说，因明即以能事古称李唐矣。而李唐之不免为画院所累者，亦自有说。当宋高宗南渡之后，萃天下精艺良工，而画师亦与焉，画院之名始此。自是而凡应诏所作，总目为院画，李唐其首选也。唐在宣、靖间已著名，入院后遂乃尽变前人之学，而学当时所创新派之学。世谓东都以上作者为高古，良有以夫！相传李唐初至杭州，无所知者，货楛画以自给，日甚困。有中使识其笔曰："待诏作也。"因以奏闻，而唐之画，杭人即贵之。唐自作诗曰："雪里烟村雨里滩，为之如易作之难。早知不入时人眼，多买胭脂画牡丹。"可概想已。欲知变古而不远于古者，莫李唐若也。

刘松年

刘松年居钱塘之清波门，因呼为刘清波，又称暗门刘，淳熙

画院学生，绍熙年待诏。山水、人物师张敦礼，而神气过之。张敦礼，汴梁人，画人物师六朝笔意，哲宗婿也。尝见其论画曰："画之为艺虽小，至于使人鉴善劝恶，耸人观听为补益，岂其侪于众工哉。"敦礼画人物，贵贱美恶，容貌可见，笔法紧细，神采如生。松年作雪松，四围晕墨，松先以墨笔疏疏画出，再以草绿间点。其干则淡赭着半边，留上半着雪也。李西涯题其画卷云："刘松年画，考之小说，平生不满十幅。此图四幅，作写数年始成。今观笔力细密，用心精巧，可谓画中之圣，布景设色，乃为得意之笔。"董玄宰言："刘松年《风雨归庄图》团扇，绢本淡色，江山风雨，一人舣舟断岸，一人张盖渡桥。款书刘松年。初披之以为北宋范中立，已从石角中得刘松年款。"盖松年脱去南宋本色，作中立得意笔法。其用笔虽工，而气势雄深，仍然北宋矩矱。至画耕织图，色新法健，不工不简。草草而成，多有笔趣。孙退谷称其林木、殿宇、人物，苍古精妙，不似南宋人，亦不似画院人。宁宗当日特赐之带，良有以也。所画《海天旭日图》，作洪涛巨浸中，矗立一峰，纯用焦墨，夭矫凌空，俨如天柱。旁观岛屿，中隐亭台。旭日初升，樯帆风利。右边平台华屋，一人凭栏耸目，气象万千。堂中几案瓶供，阶前仙鹤书童，点缀间旷。尤妙在近海楼居城郭，塔影风竿，俱乘晨气微茫，苍苍浪浪，上映遥山，下承松柏。其结构于阔大处见谨严，用笔如屈铁丝，设色厚重类髹漆，是兼六朝、唐、宋之长，而擅其精能，又与唐宋人如异其风趣者也。

马 远

河中自马贲以画为宣和待诏，至兴祖亦以画为绍兴待诏，其二子公显、世荣又皆待诏于画院。世荣之子逵与远，世其家学。马远师李唐，下笔严整，用焦墨作树石，枝叶夹笔，石皆方硬，以大劈斧带水皴，甚古。全境不多，其小幅或峭峰直上，而不见其顶；或顶壁而下，而不见其脚；或近山参天，而远山则低；或孤舟泛月，而一人独坐。此边角之景也。画松多作瘦硬，如屈铁状，间作破笔，最有丰致。古气蔚然，斜柯偃蹇，有如车轮蝴蝶，后世园丁结法，犹称马远。非惟用笔不同，即其用墨亦有显异者。作《松涧盘桓图》，松身墨痕堆起，应用易水轻烟，画法精妙。又《独酌吟秋图》，墨气淡荡，洒然出尘，远山用水墨沈成云影。又画水十二幅，曰《云生沧海》，曰《层波叠浪》，曰《湖光艳潋》，曰《长江万顷》，曰《寒塘清浅》，曰《晚日烘山》，曰《云舒浪卷》，曰《波蹙金风》，曰《洞庭风细》，曰《细浪漂漂》，曰一阙其目。每幅状态，各有不同，而江水尤奇绝，独出笔墨蹊迳之外。《潇湘八景图》，始自宋文臣。宋南渡后，诸名手更相仿佛。马远所作，笔意清旷，烟波浩渺，尤极其胜。盖唐自王泼墨辈，略去笔墨畦径，乃发新意，随赋形迹，略加点染，不待经营，而神会天然，自成一家。宋李唐得其不传之妙，为马远父子师，乃远又出新意，极简淡之趣，号马半边。张敦复题其画《松风水月》云："隔岸松欹古涧滨，挂猿枝偃最风神。由来笔墨宜高简。百顷风潭月一轮。"可谓善状其意矣。远子麟，工花鸟禽鱼，兼

画湖水，墨法淋漓，云烟吞吐。相传其爱子，多以己画得意者题作马麟，故麟声誉亦张，得为祇候。谓不逮父，未尽然也。

夏　珪

夏珪山水，自李唐以下，无出其右，布置皴法，与马远同。但其意尚苍古，至为简淡。喜用秃笔，树杪间有丁香枝，树叶间有夹笔。人物面目，点凿为之。衣褶柳梢，间有断缺。楼阁不用尺界画，信手画成，突兀奇怪，气韵尤高。笔法苍老，而色如敷

南宋　夏珪　观瀑图　绢本设色　台北故宫博物院藏

粉之色。早岁专工人物，次及山水，点染风烟，恍若欲雨，树石浓淡，遐迩分明。雪景更师范宽、李唐之法，亦出范、荆之间。夏珪、马远辈又法李唐，夏珪师李唐，更加简率，如塑工所谓减塑，其意欲尽去模拟蹊径，而若灭若没，寓二米墨戏于笔端。他人破觚为圆，此则琢圆为觚耳。有《千岩万壑图》，精细之极。非残山剩水之比。昔王履道评马远、夏珪山水，谓其"粗也不失于俗，细也不失于媚；有清旷超凡之远韵，无猥暗藏尘之鄙格"，其推尊可谓至矣。作《溪山无尽图》，纸长四尺有咫。又作《长江万里图》，皴山染水，落笔有方。陆有层峦叠嶂，岩谷幽冥。树生偃蹇，藤挂龙蛇，水有江湾，屈曲其势，仿佛万里。又有寒雁穿云，乔松立鹤。崎岖僧俗，半出云岩，而似行似涉。若此者，固非一日以成其图也。是则马半边、夏一角，又非所以尽马、夏之长也。珪子森，运笔逊于其父，独林石差胜。董玄宰于夏珪、李唐性所不好，故不入选场。然知一代作者，出类拔萃，固自有真，未可尽泯。惟南宋画，拘于形似，逞其天才，常有剑拔弩张之气，而乏山明水静之观。不善学者，牿犷恶俗，以半边一角自为能事，滔滔不返，弊滋多矣。

元代名家

赵孟頫

松雪老人赵孟頫，于元四家为前辈。惟以精工，佐其古雅，第能接轸宋人。以人物为最胜，楼台花树，描写精绝。画唐马称第一。柯丹丘谓其《饮马图》，堂庑裴宽，气韵相望。董玄宰言《双

元　赵孟頫　鹊华秋色图　纸本设色　台北故宫博物院藏

马图》，直与韩、曹抗衡。写《鹊华秋色图》，兼王右丞、董北苑二家画法。有唐人之致，去其纤；有北宋之雄，去其犷。山头皆着青绿，虽尺许小图，而具无穷之趣。作《江山萧寺图》，浅绛设色，行笔苍古。其画全法董、巨，大饶元人风趣。且尺山寻水，寸木分人，而有巉岩浩渺之势，蓊郁生举之形。作《重山叠嶂图》，沈石田题诗云："王孙本号松雪翁，能事错认营丘公。丹青隐墨墨隐水，其妙贵淡不数浓。"张青父谓此图，与王敬美家《水村图》形模悉异，机趣各别，固知松雪胸中，富有丘壑，笔底自足烟霞，有非众史所可企及者。松雪题画跋云："作画贵有古意，若无古意，虽工无益。今人但知用笔纤细，傅色秾艳，但自为能手，殊不知古意既亏，百病横生，岂可以观也。吾所作画，似乎简率，

然识者知其近古，故以为佳。此可为知者道，不为不知者说也。"
由此观之，松雪之画，虽近宋人，实开元人之先路。故幼年所作
幼舆《丘壑图》，董玄宰乍报之谓为赵伯驹。观元人题跋，知为
鸥波画。犹是吴兴刻画前人时也。诗书画家成名以后，不复模拟，
岂不然哉。